感谢

上海申迪集团

The Imagineering Way
Ideas to Ignite Your Creativity

迪士尼这样做创意

美国迪士尼幻想工程师 /著
(The Imagineers)

符蕊 /译　冯国蓉 /审校

北京大学出版社
PEKING UNIVERSITY PRESS

著作权合同登记 图字：01-2016-4370

图书在版编目（CIP）数据

幻想工程师创意术：迪士尼这样做创意 / 美国迪士尼幻想工程师著；符蕊译 . —北京：北京大学出版社，2017.2

ISBN 978-7-301-27679-2

Ⅰ.①幻⋯　Ⅱ.①美⋯②符⋯　Ⅲ.①动画片—制作—研究—美国　Ⅳ.① J954

中国版本图书馆 CIP 数据核字 (2016) 第 265718 号

Copyright © 2005 Disney Enterprises, Inc.
Originally published in the United States and Canada by Disney Editions as THE IMAGINEERING WAY. This translated edition published by arrangement with Disney Editions. Through Big Apple Agency, Inc., Labuan, Malaysia.
Simplified Chinese edition copyright:
2016 PEKING UNIVERSITY PRESS.
All rights reserved.

书　　名	幻想工程师创意术：迪士尼这样做创意 Huanxianggongchengshi Chuangyishu: Dishini Zheyang Zuo Chuangyi
著作责任者	美国迪士尼幻想工程师（The Imagineers）著　符　蕊 译 冯国蓉　审校
责任编辑	旷书文
标准书号	ISBN 978-7-301-27679-2
出版发行	北京大学出版社
地　　址	北京市海淀区成府路 205 号　100871
网　　址	http://www.pup.cn　　新浪微博：@北京大学出版社
电子信箱	zpup@pup.cn
电　　话	邮购部 62752015　发行部 62750672　编辑部 021-62071998
印　刷　者	北京中科印刷有限公司
经　销　者	新华书店
	880 毫米 × 1230 毫米　A5　6.5 印张　147 千字 2017 年 2 月第 1 版　2017 年 2 月第 1 次印刷
定　　价	38.00 元

未经许可，不得以任何方式复制或抄袭本书之部分或全部内容。
版权所有，侵权必究
举报电话：010-62752024　电子信箱：fd@pup.pku.edu.cn
图书如有印装质量问题，请与出版部联系，电话：010-62756370

| THE IMAGINEERING WAY | 目 录 |

引 言
抓住机会　//004
与幻想工程师同行　//006
公式就是没有公式　//008
写这样一本书，我们认为自己是谁？　//012

一切皆有可能
空白的纸　//020
记得吗？你有创造力　//024
呵护并供养艺术之魂——或——把跟幻想工程师
共处当成一种生活方式　//030
收集、储存、重组　//040
兔子的故事　//042
怎样成为一个艺术家　//044
想法的价值之一　//045
我在生活中的一切所学，
都源于华特迪士尼幻想工程公司　//049
幻想之海　//052
提出正确的问题　//053
密码是3　//054

培植幻想文化

每个魔术师都曾经是学徒　//059
在幻想工程工作中的团队协作　//064
教堂里的自我介绍　//066
我们的涂鸦文化　//070
创造视觉效果　//072
幻想工程：镜子　//074
讲故事　//076
我的愤怒　//078
让虚构发酵　//080
孩子气的东西　//082
铸造一个团队　//086
寻求成功　//088
永不低估团队的力量　//090
想法的价值之二　//094
时间和金钱的问题　//097

无拘无束的创造力

常发生这样的事儿……　//100
创造力可有一定之规？　//104
"然后她摸了摸我的鸡仔……　//106
你的点子是哪儿来的？　//110
除掉创造力的障碍　//114
幻想的真相　//117
创造力……在于旅程之中，也在于终点　//118
空间可视化　//120
散步，谈心，沉静　//123
拖延症：工作最好留给专业人士　//124
拖延症：作家的诅咒　//127

创意来自枯燥的数字 //128
引用要简练、见解须深思 //129
创意的恐惧感和幽默的补偿能力 //130
迷路！名副其实地 //132
你必须卜饵…… //135
设计互动的世界 //136
砍碎对创造性的挑战 //140
反对者和认可者 //143
创造力和选择 //144

一千个球在空中飘荡

对成功的感悟 //150
幻想工程师——随时准备，心甘情愿 //155
听到这个词：懂了 //156
答案有时就在你面前 //158
前瞻思维和反向感知 //160
了解未知的事情 //164
你得想出皆大欢喜的办法 //167
想法的价值之三 //168
点子需要花时间 //172
烟雾和镜子 //174
答案有时很明显，但是解决方案不然 //178
有时需要淹死一个副总裁 //182
是什么让你屈服？ //188
贝尔维乐镇泰迪熊的故事 //192

从梦想家到实干家

从孩子的角度开始幻想工作 //198
从梦想家变成实干家的十大品质 //204

| THE IMAGINEERING WAY |

引言

抓住机会

> "在年轻人的词典里……
> 没有'失败'这个词!"
> ——爱德华·布尔沃·李顿

年复一年的毕业演讲上,这类掷地有声的豪言壮语总是不绝于耳。这个时候,我总是情不自禁地回想起高中时光,青涩的少年穿着崭新的白色法兰绒长裤,无所畏惧地注视着陌生的世界。

当然,人在生命中都曾一度拥有这样的信心,但是长大后大多数人会失去信心。也许由于职业的缘故,在我身上幸运地残留着些许年轻人的这类品质。但有时,每当回首那些艰辛往事,我总会扪心自问是否愿意再经历一番。是的,我愿意。

第一次破产那年我刚满二十一岁,睡在堪萨斯城"工作室"的椅垫上,吃着冰冷的罐装豆子。重新审视了自己的梦想后,我决定出发去好莱坞。

很傻是吧？对年轻人来说才不呢。上年纪的人也许才会靠太多的"常识"来判断。有时我觉得"常识"就是"恐惧"的另一个叫法。而"恐惧"大多也意味着失败。

年轻人的词典里没有"失败"这个词。还记得那个想要跟着马戏团巡回演出的男孩的故事吗？在戏班子进城时，乐队指挥想招募一名长号手，于是男孩报了名。跟着演出队伍还没走出一条街，男孩的号角里传出的可怕噪音就吓昏了两个老太太、惊跑了一匹马。乐队指挥问道："你为什么不告诉我你不会吹长号呢？"男孩说："我怎么知道不会，以前又没试过！"

多年以后的我也可能干了跟那孩子一样的事。现在我已经做了祖父，两鬓斑白，在许多人的常识里，我已经是个老人了。但即使我不再年轻，我仍希望可以在精神上保持年轻，不怕失败——年轻到足以抓住机会跟着马戏团巡回演出。

华特·迪士尼

动画师、梦想家、父亲

与幻想工程师同行

1994年迪士尼出版社初创之时,我跟团队成员一起在华特·迪士尼幻想工程公司(Walt Disney Imagineering, WDI)启动了一个图书项目。书中将描述幻想工程师的来历,并让读者深入了解这个最有趣最神秘的迪士尼部门。那是一段置之死地而后生的经历,最终结出丰硕成果:出版了名为《华特·迪士尼幻想工程——从梦想背后看魔法成真》一书。(事实上,该书至今仍在印刷销售)

一旦跟幻想工程师们同行就会发生许多事。我总是情不自禁地期盼再出一本关于幻想工程的书,与读者分享我和这个具有非凡创造力的团队在一起工作的经历。

在迪士尼出版社的办公室里历经数次开会论证,我又一次接触到幻想工程师团队,建议他们无论如何一定要把这些精华落实在文字上:幻想工程文化和环境意味着什么,该文化又是怎样帮他们创造出魔法的。

为了增加挑战难度,我要求他们一定记住:要提供最精彩的文章和轶事,使读者乐于了解幻想工程文化,甚至过上更有创造力的日子。

这本书就是我们第二次碰撞的硕果。我建议您通读该书，无论您的年龄、职业或是人生观如何，本书的每一页都会让您有所裨益。您按什么顺序看这本书都可以，因为我们对该书内容的组织也没有一定之规——这也许就是幻想工程师对待生活的第一个启示吧。

读书小窍门：看了这些奇闻异事后，也许您可以在字里行间找到自己，把这些想法用到您的生活中，无论是在家、在单位、还是在路上。

温蒂·莱福垦

主任编辑，迪士尼出版社

（荣誉幻想工程师）

公式就是没有公式

说起创造力,什么事都可能发生。从其本质上说,创造力意味着以自由的思路想象任何一种可能。天高任鸟飞,没有局限。简单地说就是没有规则。因此,当我们的幻想工程"图书团队"——该团队由出版社负责,打算出一本关于"如何用幻想的方式控制与利用创造力"的书——第一次开碰头会想要构建一下书的框架时,我们马上意识到这是个两难困境。为一本关于创造力的书构建框架的想法本身就与创造力这个概念南辕北辙——创造力的公式就是没有公式。

尽管幻想工程师在提及"使用魔法"时不会遵循任何公式,我们却应该明确目标,这是启动任何项目的先期工作。我们的每一次有创造性的努力都是独一无二的,我们的目标和目的也因项目和挑战的不同而变化多端。每个新项目都伴随着未知的障碍,这迫使我们必须以全新的与众不同的方式思考,这些思考的方式有时甚至是不可思议的。也许这种压力本身就是创造的动力。如果真的有什么窍门去驾驭这些创造力的话,这些窍门并非控制想象力,而是任由其天马行空。

当幻想工程师让自己的创造力信马由缰时,自由翱翔的想象力

总是能让我们有新发现,并找到随之而来的切实可行的实施方案(虽然有时在某些情况下未必可行)。以热情和好奇心为混合动力,我们并不害怕一头扎进一个未知世界,也不怕进行全新的与众不同的尝试。这是因为我们忠诚地遵循奠基人华特·迪士尼的理念,他说:"恐惧"经常意味着失败。

很多人从来不让自己的创造力浮出水面,因为那后果让他们恐惧。他们害怕失败。害怕成为别人眼中傻乎乎的笑柄。害怕别人的看法。最糟糕是,他们害怕自己没有创造力。最终,他们向恐惧投降,无所作为。没有比这更悲催的事了!

所以恐惧是创造力的劲敌。这也是为什么我们无论何时在幻想工程师总部召开"蓝天"(Blue sky)头脑风暴会议时,都能够深刻理解到:压根就没有坏点子这回事。无论这个点子听上去多么愚蠢无聊,我们都把"要是……该怎么办"(what ifs)拒之门外。同样拒之门外的还有"恐惧",但是我们却为每一个可能性打开机遇之窗。我们从不会对创造力的闪耀火花视而不见,因为我们坚信:用想象的双眸看待世界,万事皆有可能。直到你开始梦想并努力实现它,你才知道自己的做事能力。抓住机会吧。

每个人都可以想象,每个人都有梦想。吓跑梦想者的是"实现"

梦想。这也是本书的真正主题：如果你有梦想，你就能实现它！

　　幻想工程的理念（和座右铭）是"梦想并实现它"，没人能比幻想工程师更好地解读这个理念吧？本书团队认为，完成本书的最佳方式就是抓住一切机会让幻想工程师提交一系列文章——不一定是书面的——关于他们驾驭创造力的经历和理念。自由的想象力是怎么帮他们解决创造力难题的呢？这些经历是怎么帮他们不仅敢于做梦而且最终让梦想实现的呢？说真的，我们可以想象：蜻蜓点水般地一窥幻想工程，与一个人每天完全沉浸其中收集资料之后的总结不可相提并论。无论是工程师、建筑师、艺术家、作家、项目经理、特效师、设计师——无论什么人——每个幻想工程师都是讲故事高手。于是我们请他们分享各自关于参与到幻想工程队伍的故事。您在阅读时，请记得一旦涉及创造力，幻想工程师会告诉你，万事皆有可能。所以，请把恐惧抛到窗外，开始阅读吧！

幻想工程师

引言 | 011

为把本书阐述清楚，画几幅虚拟形象（上图是迪士尼明日世界（Epcot）的主人——淘气的恐龙 Figment）的素描会很有趣。在迪士尼所有的人物里，我认为它是跟我们的事业和立场最为相似的化身。

拉里·尼古莱

资深概念设计师，创意开发部

写这样一本书，我们认为自己是谁？

第一个问题：

确切地说，什么是幻想工程？

它通常来说是一种精神状态。是自由自在地做梦，是创造，最主要的是：去实现梦想。

"幻想工程"一词是"想象"和"工程"这两个单词的结合。我们不仅要有巨大的梦想，而且也要建造那些梦想。

我们的确让梦想成真了。

在1952年12月，华特·迪士尼把他精挑细选的几位极受尊重的艺术家、动画绘制师和设计师召集起来。他给这些人起名为"幻想工程师"并下达了一个任务：彻底改造传统游乐场，他想要这样一个干净、友好的地方，在这里全家人——大人和孩子——能够一起玩。这里就是将被称为"迪士尼乐园"的地方。

毫不夸张地说，在接下来的半个世纪里，来自一百多个学科的，数以千计具有惊人天赋的人骄傲地赢得了"幻想工程师"这个头衔。

我们的任务是（一直以来都是）发展并扩大华特的想法，通过一切当今世界所经历的科技和文化变化使之不断前进，同时也并不偏离"家庭愉快欢聚"这个核心理念。

我们做得相当成功。

在华特迪士尼的幻想工程总部——这是现在的名字，最初叫华特幻想工程师团队，我们已经在世界各地设计并建成迪士尼度假游乐场。在加利福尼亚州、佛罗里达州、法国、日本、中国的香港（还包括2016年开园的上海迪士尼度假区——译者注），我们的公园和游乐场已经接待了亿万游客。在全球范围内，迪士尼乐园的太阳永不落。

第二个问题：
我们怎么变得如此聪慧？

多年来，我们需要与各种节外生枝的挑战面对面——从与各国政府打交道，到处理各国政府之间的关系。在这个钢筋水泥的世界里，

在这个充满指示牌、政治学、重力和物理学的世界里,我们面对过技术挑战、情感挑战、预算和时间挑战。当然,最主要的挑战是保持梦想的活力,这才是压倒一切的现实。

我们有过成功也有过失败。在过去的五十年里,无论是团队还是个人,我们都学到了太多的东西。

对于这个问题我们真能提供答案吗?当然不能。但是我们在此相聚重温往事,也许每个人都能有那么一两个新发现,正是这些新发现,在我们面对下一个巨大挑战时给予我们前进的动力。

毕竟,不断前进最重要。

所以,请翻页。

在幻想工程中
点子总是很简单
开始是一个涂鸦
或一张字条
即使在吃免费午餐，
幻想工程师的奇思妙想
也会随意写到
餐巾纸上
——沿着幻想工程之路
我们不断前行
这样的事儿
也不断出现。

THE
IMAGINEERING
WAY

一张白纸拥有无限可能
和数不清的恐惧……
是小时候天马行空的创造力……
是不期而遇的机会，
是想法、问题和答案的产物。
在这个梦想成真的世界里……

一切皆有可能

（100英尺（约30.4米）白纸的进攻！
它所向无敌！
……它……什么都可能是！）

约翰·霍尔尼

概念设计师

空白的纸

由于被引用太多次,它几乎成了陈词滥调。但是乔治·卢克斯曾经告诉过我们:"不要回避陈词滥调——之所以是陈词滥调是因为它们切实可行!"所以它又出现了。

要从两方面看待一张白纸。一个方面可以把它当成**世界上最可怕的东西**……因为当你与它面对面时,你不得不在上面留下第一个印记。无论你是艺术家、作家、工程师或会计师。第一个留下印记就是挑战。

另一方面,白纸可以被看作是**世界上最伟大的机遇**。原因相同,但是有个虽细微却重要的差别:**你将要在那张白纸留下第一个印记!**你可以任由想象游离到四面八方。你可以创造整个世界。你可以打破陈规。

毫无疑问,任何一个勇敢的人都要在面对这第一个印记时三思

而后行。应该谨慎行事：是给老板一个我"**认为**"他/她想要的答案呢？还是冒险突破一个新方向？

我们希望幻想工程师是冒险家，每次在看到白纸时都愿意开辟全新的方向。那有时意味着你会被三振出局。最好的棒球击球手一辈子的打数中仅有三分之一的命中率——大满贯极其少见。NBA最高得分手的命中率只有40%–50%。职业队员知道自己必须挥出球棒或投篮。

你必须大胆尝试，成为赢家！

没加入幻想工程之前，我曾参加过社区活动和志愿者组织，那里的冒险文化很少见。随大流常常被认为是美德。如果在社区组织的董事会上、在教堂或犹太教会堂、业主委员会或类似的地方提及冒险，我的朋友和邻居会怎么说呢？他们会怎么对待我的孩子？

这让我两为其难……我的建议是：你对挑战的回应将充分证明你是什么人以及你在过着什么样的生活。

正如华特·迪士尼常说的那句"抓住机会"。如果你把下一页白纸或下一次社区聚会当成一个黄金机遇并引领新方向，我打赌你

的生命将更丰富多彩,后报无穷。

为什么不呢?

万物各有其所……

马蒂·斯科拉
副主席、首席幻想工程创意执行官

当一些事很明显是正确的，你会等不及要向某人炫耀。

好点子会推销自己。它们很少自我资助，却能够推销自己。

先说"没问题"，然后起身去想办法解决。

记得吗？你很有创造力

尽管有人会反对（包括你自己），你的身体里的确有根富有创造性的骨头。这是天生的。像这个星球上的其他人一样，你的创造力是与生俱来的礼物，你们还曾共度一段快乐时光直到你开始"长大成人"。就像收起长大后不再玩的玩具那样，长大后你就把这个礼物放到盒子里。在你的余生，这个珍贵的盒子——它满载无数梦想和无限惊喜——被藏起来不再打开！

在这个星球上，孩子们才是最具创造力的人。对一个小朋友来说，地毯上的一张椅子或沙发可以是一艘在辽阔大海上航行的船。泥土可以做饼干。厨锅可以当头盔。落地台灯可能是一只来自外太空的怪兽，正用其致命的光线进攻这个世界。包装纸的硬纸管芯可以做一把被施以魔法的宝剑。孩子们的想法和游戏是无所畏惧、自由自在的。做一个成年人并不意味着在创造性的思考中你不能无所畏惧、自由自在。毕竟，成年人不过是长大后的孩子。

沿着回忆的小路走回童年并发掘创造力之源吧。这就是一座金

矿！你蘸着意大利面酱画手指画。你用土豆泥和培乐多（play-Doh）彩泥塑造精美的作品。你看云的形状像动物。你编唱歌曲、出演角色，还让人相信你能飞。在那个完整辽阔的宇宙里，你能让想象带

你超越物理和逻辑,飞向那样一个地方,在这个地方你可以做任何事,也可以是任何东西。你曾经那么有创造力,记得吗?

要知道,现在你依然拥有儿时的想象力。只不过当你意识到其他人正对你独一无二的创造方式评头论足时,你已经开始抑制自己了。有人说你画的身着粉圆点花纹的紫色大象傻里傻气。有人说你看到天上那只长颈鹿是一块无聊的云彩。有人指出真实的世界存在于你的想象之外。这个时候你就开始"长大成人"了。

在孩子的成长之路上,想象力当然一路相随,它们只不过默默无闻。人们在这条充满干扰和观点的路上越走越远时,也就远离了他们的沙发船、图画纸、胶水、培乐多和天真烂漫的想象力。如果你愿意绕点远,来幻想工程公司稍做停留,你将发现大量的沙发船、图画纸、胶水和黏土,以及无限供应的天真烂漫的想象力。幻想工程师是这样一群人,他们从未停止过对虚幻的信仰。就像彼得·潘一样,他们不想长大。为什么呢?因为如果你相信自己能够飞翔,就一定能到达梦幻岛。

能够用鞋盒、拆装玩具和蜡笔造出微型"游乐场"的孩子们,与那些某天将这些微型"游乐场"建成真正游乐场的幻想工程师何其相似。他们有梦想并将其付诸现实,因为无论如何他们总是竭尽

全力地牢牢抓住儿童时期的想象力。幻想工程师的年纪上到 94 岁下到 20 岁，可他们仍然是一群充满好奇心的孩子，他们坚信想象的力量和魔法。

当你想要充分利用创造力或者希望能够重新认识创造力时，就去做幻想工程师会做的事吧：把自己变回孩子，让快乐、无畏、天真烂漫的创造力把你放飞吧！成见和拒绝的绳索锁住了你的想象力，解开它们你就能直冲入机会无穷的蓝天深处。那么，跳上那头高贵的粉圆点花纹的紫色大象，正视你的敌人——恐惧——头戴厨锅头盔、手握硬纸管芯宝剑，全速前进，冲向那片拥有无数梦想和无限惊喜的土地吧！

凯文·拉弗蒂

资深剧作家、导演，创意开发部

别太急于解决问题……

让问题慢慢发展直到你完全了解它。

炖汤需要文火。

让你的点子指引你找到其平衡点。

在幻想工程工作的过程中，
摒弃一个点子难于让其自然发展！

解决问题得这么说：
"试试这个办法。"
如果行不通，
就再说一遍。

让创造力源源不断地喷薄而出，
直到出现一个全新的点子，
前无古人后无来者。
只有成为领头羊，
你的视角才会有变化。

马蒂·斯科拉

呵护并供养艺术之魂
——或——
把跟幻想工程师共处当成一种生活方式

本人八岁开始养马,在康涅狄格州南梅里登市一个私人驯马表演场的马棚打扫马厩。当时年幼的我不够健壮,无法及时完成任务,但是,无论是散发着恶臭、满是氨气味道的稻草还是沉甸甸的水桶都不能打消我的乐趣——围绕在那些雄壮的四腿生物身边的乐趣。

特别是在冬天,有一匹名叫"陶醉"的母马,会躺下来让我蜷缩在她身旁,用她的肚子当书桌做几何作业。天虽冷,可我的手指头总是暖暖和和的。我沉醉在自己的世界里,感觉如此安逸,在布满蛛网的灯泡下等爸爸来接我。我会不停地画着——巨大的马棚、巨大的牧场、"陶醉"的马栏、马棚里养的猫和她那漂亮的棕色大眼睛。我也会做白日梦。

我的报酬换成了骑术课程。这些课程物有所值,漂亮的"陶醉"的主人给我提供了一套旧演出服(男孩装!)和专业培训。到1962年,

马儿和我成为新英格兰青少年驯马五步法冠军。这是我第一次尝到最好是什么滋味。我真心喜欢。

数年后,我加入加利福尼亚州迪士尼乐园。荒废了15年后,我再次开始骑马。我的好朋友(也是未来的丈夫)弗兰克·阿米蒂奇养了一匹马,他鼓励我重新开始。我的热情从未消退。于是我找了一位老师,开始进行花式骑术训练,花式骑术是法语,含义就是"训练"。

当我在学习如何为迪士尼的创造之路做出贡献时,我同时也学习了如何用更好的表达方式教会我的马怎么让我骑得更舒适。简而言之就是,学习如何跳舞。

让有创造性的点子展翅高飞而非停滞不前,和,把一匹小马训练成一个灵活、敏捷的骑伴共同走在通往幸福生活的大路上——这两者之间的相似性让人难以置信。听起来也许匪夷所思,可是它们这些年来相互依存,成为我生活的主要内容——每次遇到瓶颈和压力,这两者都互为线索。

我身上常发生这样的事，我对自身发展的要求——成为艺术家、专业人士和骑手——总是混杂着控制欲。领导这个概念总是与支配这个概念混淆。但在骑术方面，你一旦咄咄逼人地进行主导——不接受任何反馈意见——最终会失去控制权。只有说服马儿，让他明白你想要他做什么时，你才能成功。低声细语完全不行。

例如新生小马逃生的本能很强，他出生后几分钟内就能跟马群一起奔跑。这是他的生存能力。会不会成为捕食者的猎物取决于他跟着马群跑得多快。这种天赐本能是发展合作关系的核心，因为你首先要有前进的意愿。

对于新生马儿，你可以在其幼年期就给他套上缰绳，然后牵着母马，幼马有时就能跟过来。你甚至不必触碰，他就前进了。对人类来说，这相对难学。不用控制、不用强迫或逼迫——只需要了解天性。最终，他会与你并行，头颈探出来肩并着肩。

你不要想拖拽他，不要站他前面通过拉他的头来"引领"他。他会向后面拉拽。那是他的战斗本能。会出现以下几种可能：他暴跳起来，你把他拉住，然后他一条腿跨过缰绳，

惊恐不安，翻身倒下，他或是你受伤。你的所作所为让他知道：你作为领导者，打算把他逼迫到一个他不得不奋起反抗的地步。这会对他形成威胁。

与马或人对抗，结果不是开战就是支离破碎的服从。

这同样发生在你想骑上他的那最初的几个月里。当他对马鞍和地毯钉已经习惯，并能戴着马鞍在竞技场前行之后，你就可以让他驮着你前进了。

他在独自有节奏的小跑时，不要挡路；当他站立不稳时，你要用自己的重量帮他找回平衡。拖他、推他或拉他嘴里的缰绳只能引起他的恐惧、让他紧张并缩短他的步幅。就像你学习开车一样——在一个大转角，如果车出现一点摆尾状况，你会需要更多的来自后方的前进动力。那就是踩油门！跟马一起，你要和他做游戏。如果他狂蹦乱跳，你和他一起跳。你可以尽情欢笑了！他不会做错的！

在幻想工程"蓝天"会议初期也同样如此。你有了一个目标（一个新的骑乘设备车、一个新方法、一个更好的骑乘项目），但是在初期，为了让每个人对自己的贡献有安全感，你需要的是前进的动

力和尽情欢笑！事情朝哪个方向发展无关紧要，只要有前进的动力。无须评头论足。傻傻的也不错。这只是个游戏！

就这一点来说，只能引领不可拖拽，因为人们只要感受到一点压力就会退缩。能量——在成功时——来自后方，来自下面。那点火的位置是……在后腿上！当一个点子"长出腿来"，意思是大家都觉得它可以自食其力。它自有要"去"的地方。

想想看，这是魔力的开始。有能量，在跳动。感受到它的人也开始兴奋起来——特别是开始有了精神和感情上的联系。我愿意把它想象成节奏。我们都本能地懂得并找出节奏。小马驮着骑手奔跑时——双方都能感受到奔跑的节奏，不同的步法里有稳定的节拍。双方配合默契，同时处在最佳状态，犹如肋生双翼。

当幻想工程师聚集在一个房间里时——他们痴傻疯癫，满脑子奇思妙想——甚至会出现同样的情绪。点子这个东西是有生命的，它自我搜索、自动成形。特别之处是，如果一个特定的方法不再受限，那么整个过程会让人兴奋不已。有可能，半路上还会冒出更好的成分。这是创造力的聚会，只要方向正确，每个人都跃跃欲试。

我丈夫的老朋友罗斯·艾迪博士，著名的国际神经系统科学家，曾经告诉我说，如果从两种不同的哺乳动物身上分别采下不同的活体心脏细胞，并把跳动着的它们放到培养皿里——置之不理——过一会儿，它们就会找到彼此的节奏，并开始合着对方的拍子跳动。这是多么地富有深意！

节奏在我家起着巨大的作用。在少年时代，我的姐夫乔治有个妹妹叫丽兹，天生患有唐氏综合征。丽兹五岁时还不会走路。乔治热爱摇滚乐的重击声，大部分时间都沉浸在音乐里。非常想和哥哥一起蹦跳摇摆的丽兹，也开始随着音乐节奏上下颠跳！于是乔治把她放在脚背上保持平衡，然后他们一起"随音乐舞蹈"。通过站在哥哥脚背上跟着音乐节奏跳舞的方式，丽兹的肌肉变得更强壮，腰部变得柔软有力，她开始能够找到平衡，并且学会了走路！

我们已经创造出了前进的动力，还发现了天生的节奏感。现在我们还需要找到方向。

小马需要引导，先往左再向右，最后走进一个完美的圆圈里。但你想要他转弯时不能拖住他嘴边的缰绳。用你的腿、股、马鞍的

重量以及稳稳地抓住嘴边缰绳的外侧手,在他的身外形成一堵墙,他就会顺着墙走。基本来说,如果你不想让他走向哪个方向,你就在那个方向关上门——同时要保持节奏,不断向前。

练习、静候、有耐心。人人都想迅速得到结果。可马儿们一次只能学会一样。我总是奇怪是否人类也一样。我觉察到人类一次也只能练好一件事,直到成为第二天性。我常常意识到,团队、创意的动力似乎建立在人与人之间和谐相处的基础上。随着时间流逝,大家彼此熟识,相互了解,从而产生了一致的精神动力。与小马的熟识是身体上的;与一群人一起寻求一个理念,这个熟识则是自愿结合。大家步调一致时,步速和节奏就会加强。但是首先要有耐心。

灵活性如约而至。随着岁月流逝,小马越来越强壮,可以带他跑小一些的圈了。你坐在马背上,要一直让他学会保持背部的柔软和放松,最终学会侧跑。作为引领者,你应该一直陪伴左右,在他脱离节奏、失去平衡时给予信任,为保障节奏和平衡,他可以向你求助。

犯错是难免的。我犯过许多错。无论跟马或人在一起。我得说

犯错曾差点破坏信任。这些错误不是脱离节奏、失去平衡或尝试逼迫和控制。而是在工作不能继续时，对自己不够诚实。马儿们不会怨恨。他们有疼痛和恐惧的记忆，但不会怨恨。他们没有不可告人的目的，所以是一面完美的镜子。他们会把你建立好的关系动态反馈回来。所以我总是问自己："我正在做的事会不会成为阻碍，挡住了我想要的东西？"

我发现这个问题和答案在我的幻想工程师生涯里也很有助益。它更难以对付，因为人类拥有认知推理能力，会用感知力控制行为能力。心怀不可告人的目的会让我们为之所害。每天围绕我们的总是关于控制、权力和支配的问题。从马儿身上，我学会竭尽全力去感受来自马儿的支持而不是由我来控制他。

我意识到应该把这个简单的理念不断传递给一起工作的人。马儿们让我看到：内心无怨方是自由。马儿们也教会我与其他人建立信任，信任的基础是言行一致。最后，马儿们让我明白，我的所作所为也要保持一致、有节奏感。这就又提到节奏。

一匹漂亮的马儿就像一个好点子一样是有生命的。作为人类，

我意识到我们能够塑型并开发自己——可以通过耐心训练自己的大脑、精神和身体或大声提醒自己。

最终，天生漂亮的马儿、才华横溢的点子以及理念的创造各具神力，无论最初的种子来自何方。

从高大漂亮有力量又快乐的马儿身上，我学会如何在合作关系中给这个充满活力的美人充当保护神，而不是造物主，这个美人为我开启了一段旅途，过去我依靠一己之力远远不能完成。

凯伦·康纳利·阿米蒂奇

资深概念设计师，创意开发部

任何事都能改变公司。
点子的质量才真正有价值。
一些具有创造性的小点子可以变成一个大家伙，多年来这让我惊喜连连。

迈克尔·艾斯纳

主席兼执行总裁，华特迪士尼公司

不要爱上你的点子，
因为明天它会变心
享受过程——享受变化。

收集、储存、重组

在"通往明日世界（Epcot）的想象之旅"工程的创造初期，我们细心思量长达六个月：想象的过程是由什么组成的？一个重要的科技突破与一个装饰漂亮的生日蛋糕会有类似的基本创造过程吗？

事实上，我们发现：有的。每个人都会经历一个搜集信息、储存信息并把信息与其他点子重新组合来制造新东西的过程。

正如你从书本上获得信息，储存在大脑里，也许以后在创造新东西的时候会回想起来。科学家、艺术家或者父母在做一个特别的生日蛋糕时都会经历同样的过程。

在明白这个道理的二十年之后，在公司或家里完成了无数次幻想之后，我所遇到的任何一个富有创造力的想象——简单或深刻——都是该过程的产物。

托尼·巴克斯特

资深副总裁，创意开发部

一切皆有可能 | 041

兔子的故事

推销自己的点子，无论向老板、伴侣、家人或朋友；你也许应该把听众当成藏在灌木丛里的兔子。你够不着它，它的鼻子抽动，嗅着气味，判断食物也惧怕危险。

你想让兔子把你的点子当作美味，必须先把它从灌木丛里引诱出来，让它相信出来吃点东西是安全的。

所以把你的点子想象成一根甜甜脆脆的胡萝卜吧。

兔子需要感知一个不受威胁的安全环境，也同样需要证明它冒险把脑袋伸出来是有回报的。

要记住：突然动作或大喊大叫会把兔子吓跑。胡萝卜也不能太巨大。事实上，你要把胡萝卜当成点子的一部分，而不是完整的概念。

在点子这盘色拉的上面撒点胡萝卜。

如果你的点子是一场革命，或对日常思维和现状的改变（无论你心里明白这个点子多么正确），对任何人来说，一下子全盘接受这个巨大变化都是可怕的。如果你想引诱兔子出来吃掉整盘沙拉，不要一次性把整盘沙拉都倒在地上。兔子会立刻跑回办公室——错，兔子洞——在最后一片生菜飘到地上之前消失。

先用一小块好吃的东西做样品温柔地引诱它出来，然后仔细介绍全局的收益：你的沙拉。

有时在吃了第一口后，兔子依然藏回洞里，但是如果它足够喜欢胡萝卜，也没感到灌木丛外有太大风险，机会来了，在你一无所知的情况下，兔子就会回来准备吃掉整盘沙拉。

布鲁斯·戈登

项目总监，创意开发部

怎样成为一个艺术家

你无法想象多少次有人问我:"我希望自己是个艺术家,但是没有天赋。"废话!跟其他东西一样,艺术的技能也是可以学习的。

那么为什么有的人看起来比其他人更有天赋呢?在我看来,成为艺术家只需要一点:相信自己。如果你认为自己是个艺术家并对此有信心,那么你需要做的就是去学习怎么成为艺术家。就那么简单。

不要找借口!如果你真的想成为艺术家,就能行。找一支你喜欢的钢笔或铅笔,在每个东西上画画。额,不能那样,但是可以画在不会给你带来麻烦的东西上。涂鸦有无尽的乐趣。

别再担心你正努力做的事情,开始素描吧!你脑袋里钻出来的东西会让你惊讶不已。总有一天会有人付钱让你快乐!那是世界上最美妙的感觉。

Chuck 查克·巴鲁

资深概念设计师,创意开发部

想法的价值之一

我们总是听到这样的言论：不该死抓着一个特殊想法不放，因为创造的过程不外是自由、开放和广泛的思考。对此有帮助的工具很多，比如整本整本关于"头脑风暴的艺术""保鲜"等等的书。当然，重要的是不能死抓着一个理念不放，因为这会限制更多想法的涌现。然而，改主意太频繁会让它们"不值钱"。唱个反调吧，我要给"有价值"的想法以充分理由。

点子 vs. 逻辑

基础坚实的点子未必刀枪不入；它们的优点和长处也许不能引人注意或长久存在。它们太简单甚至很难清晰表述。大多数时候你能为之做的唯一辩护是"因为它看起来很棒"。直觉告诉你它很强大——而不是逻辑。

说服自己放弃一个好点子很容易。一群人在一起时更擅长这么做：大家开始探讨原因、问题或关于未知概念，并逐渐忘记这个点子在一开始有多强大。在这个过程中很难坚持最初的想法。

所有的故事和设计都要有内在的逻辑，但是逻辑也能够逐步

形成。

我的笔记:"如果逻辑让你放弃一个好点子,先质疑逻辑再质疑点子。这是一种娱乐:故事和设计的影响比逻辑重要。"

真正基础坚实的点子少之又少。我们需要耐心等候。它们通常被淹没在即兴的想法、引述或解决方案里了。

点子 vs. 解决方案

点子和解决方案不同。我认为点子推动着故事和环境的基本方向,而解决方案则是对情况和需求的回应。有时某些人在某个方面比其他人强,但这两者之间不会彼此排斥。

把点子和解决方案弄混的事常常出现。随着项目的进展,自然需要越来越多的解决方案、越来越少的基础想法。每当项目里引介了一个基本概念,大家会因为它很少见而备受鼓舞。最初,我们寻找的是点子、主题和推动情节发展的故事点。因为真正的"蓝天"会议会让你忽视条件,把那个"假设……会怎样"的剧情演绎完整。

但是,大多数项目从一开始都对主题、规划和预算有要求。这个演出必须适合这里或者这个花钱太多、在某日期前完成或用这块

地。项目一旦启动，这些就都是解决方案的组成部分。因此，我想到一个筛选它的好办法：看这些点子能不能推动项目其余部分进展，或者这个点子能不能把前期需求贯彻到底。

游客们仅仅需要体验故事、环境、游乐设施这些已经发明或实施的项目；他们不在意这些项目为何引人入胜。

幸运的话，一个概念本身既是一个好点子又是一个不错的解决方案。

我的笔记："努力记住一个点子是怎么出现的，为什么会出现。——不要把解决方案和点子混为一谈；评估一个点子要看它有没有能量把众多精选方案执行到底并满足游客期望。"

卢克·迈朗

概念设计师

"点子"在这儿被奉为上宾，因此想出这些点子的人更受尊重。我们珍惜那些住在过道里的梦想家、格格不入和稀奇古怪的人。

——克里斯蒂安·霍普
概念设计总监，创意开发部

在幻想工程的工作中，每个新项目的设想都本着娱乐和刺激的宗旨。我们绝不会说："其实我们不想用这种方式完成工作。"因为，我们始终当自己就是终端用户，致力于以最好的方式，完成为我们所喜爱的产品。

我在生活中的一切所学，都源于华特迪士尼幻想工程公司

好吧，这么说有点夸大其词。他们没有教会我怎么做法式吐司。那是我在高中学的。但是在成长过程中（30-40岁），所有我知道关于创造力的一切，都是在这儿——华特迪士尼幻想工程公司这个极其有创造力的氛围里学到的。数年来，我在这里经历了多姿多彩的生活，我打算与你分享……无论你是否喜欢。

不要害怕使用视觉辅助。你的确可以用词汇描述你的点子，但是为什么不试试视觉辅助呢？还记得那句老话吗："一张图片胜过千言万语。"好吧，为了显得夸张，我说一张图片胜过一百五十万语。所以帮自己一个忙让观众看些视觉参考。即使你毫无艺术造诣也找不来艺术家——自己动手吧，可以画简笔画、用火柴棍做模型、做影偶——简而言之，想尽办法把这些点子视觉化，然后呈现给观众。

洗耳恭听。人人都有好点子。华特·迪士尼曾经征求过管理员的意见，因为他知道每个人都有创造力——却只有少数人从中受益。嘿，我也从财务人员那里听到过好点子。真的。

"蓝天"会议与气象频道毫无关系。它与从失败中寻求自由休戚相关。在"蓝天"会议上没有烂点子这个说法。人们从不说"不"。从学前班到现在,我初次感受到自由。开展项目前都开个"蓝天"例会吧：休息室该刷什么颜色……周五穿什么。"蓝天"会议解决一切。

　　如果你停滞不前,就出去散散步吧。走出办公室随便找个人——任何人——聊聊他或者她……除了你的点子什么都可以聊。运气好的话,那个人也忙于自己的主意并希望征求你的意见并获取信息。有时,想想别的事能帮大脑解锁。这直接引出下一个观点：

　　有时,最富有成效的会议也许在会议室的千里之外。在幻想工程公司中有个众所周知的走廊文化。不,这不是那些需要被穿着隔离服的急救人员搬走的障碍物。走廊文化增加了在走廊里、冷水机周围、咖啡机附近甚至卫生间里召开临时会议的机会。会议结束后别忘记洗手就好。

　　永远不要低估一堆五彩缤纷的索引卡的力量。我曾经带着它们参加头脑风暴,也曾不带。但是请相信,你很想带上这些卡片……你需要它们。最好身边有一桶签字笔。有时,在卡片上涂鸦比围在会议桌旁喋喋不休更能促成一个点子。然后把卡片钉在墙上或故事

板上或随便什么上面。头脑风暴会后你可以用墙上卡片的数量评价会议效果。这就是我要说的下一个观点:

空白的墙壁是你的劲敌!在幻想工程公司里,你能够看到唯一的白墙,就是在这面墙被重新粉刷的时候。谢天谢地,我们喜欢墙上覆盖着艺术品或照片。没有比它们更能激发创造力的了。

如果以上方式都失败了,就给自己做点法式吐司。这是我在幻想工作中没学过的东西,但是如果你需要个好食谱,为什么不开个头脑风暴会议呢?或者问问走廊里的什么人;或者召开一个"蓝天"会议。"必须吃法式吐司吗?百吉饼有什么不好?来个法式吐司味的百吉饼吧?"

史蒂夫·斯皮格尔

资深剧作家,主题乐园制作部

幻想之海

宽广，深眠，荒凉，
包容而迷人，反射着
躁动或平静，或蓝或灰。
在幻想工程的工作中，创造力是
持续不断的动力。教训是
点子到来的节奏，络绎不绝
接踵而至；教训是浪头翻滚，
教训是别人的承诺，以及警惕、
紧张的意识，在预料中闪闪发光。
幻想工程师保持警惕、虚怀若渴、
严阵以待、身手敏捷地随时
在浪尖上找寻好点子，准备在
我们的主题乐园和度假区
进行内部创作。

保罗·康斯托克

景观建筑师

提出正确的问题

无论是祈求别人帮助还是独自应对挑战,你必须首先要能够说清楚挑战的是什么——否则你怎么能选出最佳解决办法?

清楚地表述挑战,需要你放弃你正在考虑的全部潜在方案,层层剥茧地找到挑战的核心。在你面前这个挑战的本质是什么?

在创新研究开发部,我们用这样的例子:有人要你做个风扇。如果不懂这个道理,我们会即刻去做一个风扇(它将是世界上最好的风扇……具有无法企及的特点,但它只是一个风扇而已)。自从受到启发,知道处理问题应有的创造过程后,我们会先提问。问题不可避免地说明:需要风扇的人实际想要的是凉爽。他们认为风扇是唯一或最好的解决方案。可这样一来,他们就再也听不到其他解决方案了:比如开窗子、开空调,或者甚至是,也许就是,一把扇子。

 布鲁斯·沃恩

执行总监,研究开发部

密码是 3

每次有人用白纸宣战,我都忍不住这样对付他:用这张白纸把下次要送他的礼物包起来。

家里四个孩子,我幸运地排行老三。我一直最喜欢这个数字。我们常在家里的娱乐室玩耍,排行老三让我在游戏中学会了一些技能,至今这些技能依然被我狂热地践行,并且是我成为幻想工程师经理的核心技能。它们依然奏效。上面提到情况不很重要,下面再介绍一下我对数字 3 的一些更为痴迷的行为。

直到最近,我的电脑密码还有 3 这个数字。不幸的是,去年夏天——我认为是在八月份,他们把带 3 的东西都消耗殆尽了。我极不情愿地换成了 4。4 这个数字也不错。我弟弟乔治排行老四——是家里的创造动力。我总是用白纸包装他的礼物。好多年一直这样。他需要他能得到的所有白纸。

我对他说:"如果你拿走白纸,必须原封不动地归还。"他只是笑,眼睛发亮,然后就跑了。他知道白纸不会被扔进碎纸机里,也很少供不应求,可他还是贪得无厌。我认为这是个不解之谜,但对答案

没兴趣。这个道理很久之前我在娱乐室玩耍时就知道了。

清晨从床上爬起来，我还是伸出左手的无名指去按 3 这个键，因为它作为密码的一部分时间太长了。积习难改。我常常克制自己打印出三页白纸。总会有新礼物要包、有令人惊奇的幻想工程师要管理。

迈克·莫里斯
副总裁，剧场设计与制作部

**THE
IMAGINEERING
WAY**

……用导师制和团队制……
用热情和激情……
用激励和动力……
用讲故事和交流……
用创造力这个培养皿里的一切元素。

培植幻想文化

如果说我比别人看得更远的话，
那是因为我站在巨人的肩膀上。
——艾萨克·牛顿

每个魔术师都曾经是学徒

我简直不敢相信。

我坐在这里，跟迪士尼的传奇人物维瑟尔·罗杰斯一起讨论关于发声电动人物的原型。对我来说这似乎不是真的。

我的意思是，我才满19岁，只是一个低级的幻想工程师学徒，刚刚受雇；而对方是迪士尼发声电动技术的"教父"，他居然肯花时间与我谈话，还耐心回答了一连串问题。

第一天他亲自接见我的时候，我实在记不清具体聊了些什么，好像处于头晕眼花的迷雾中一样。但是，我的确记得：自己高兴的心情无法言表，因为我最终得以见到这个人，他在我成为幻想工程师的追求过程中是举足轻重的导师。

我开始了解维瑟尔是作为"笔友"互相通信。14岁左右我在跟家人一起度假的时候看了《加勒比海盗》，我立刻找到了自己的心之所向。我的脑子里产生了一个疯狂的点子：要做一个发声电动人物。大约一年后，我在车库里完成了第一个电动鹦鹉和程序系统。马

蒂·斯科拉在报上看到我的故事并推荐给其他几位幻想工程师,包括维瑟尔,维瑟尔随后寄给我一封热情洋溢的介绍信。

后来的几年,每当做出更多的人物和程序系统,我就给维瑟尔写信汇报进展情况。他的回信总会满是疑问,这让我思考如何改进我的成果或者怎么解决技术问题。他经常这么回信:"试试这么做会怎样?"

是他提供了无比珍贵的建议,促使我得以找到迪士尼发声系统的珍贵资源,并将其化零为整。其中最激发我创造灵感的建议是:参阅一本旧《国家地理》杂志上的迪士尼第一个动画人物亚伯拉罕·林肯的脑部细节机械图。

他对我打算做的事很感兴趣,还花时间鼓励、支持并引导我。这让我分外惊喜和感动。他完全可以忽视我的信件,但是他没那么做。他完全可以给我寄一封冷淡的公文式信函,解释说我想要知道的那些东西是专利,但是他没那么做。他完全可以告诉我说他太忙了别再打扰他了,但是他没那么做。他完全可以用评判、否定或消极的态度对待我的幻想工程师之梦,但是他没那么做。

在我无数次钻进死胡同、遇到技术障碍产生挫败感时,我从未

放弃，因为维瑟尔决定做我的导师。

在完成了最复杂的电动鹦鹉和控制系统之后，我儿时的梦想成真，还获得机会去幻想工程公司做九个月的试用学徒。

学徒期开始不久，维瑟尔才病愈回来上班。最终谋面时，我感觉我们已经像是多年的老朋友一样。我记得他笑着伸出手来说道："干得不错，欢迎加入我们。"

他继续着他的幻想工作，直到几个月后退休。工作之余，我经常找他聊天，从他的励志故事中学习。那些他慷慨分享给我的回忆和经历，在某种程度上已经变成了我自己的。

他的经历成为我经历的一部分。

类似的导师关系和他们留下的创造力遗产是一种文化传统，我认为它体现了幻想工程独一无二的特点。不能说我的经历具有代表性，我相信在老幻想工程师和他们的徒弟之间，这样的导师故事数不胜数。

今天，我作为幻想工程师，还在继续完成儿时的梦想。我情不

自禁地努力成为别人的导师,随时随地。在幻想工程中,无论过去还是现在,这是我对所有的导师能致以的最高敬意,特别是维瑟尔·罗杰斯。

Mouse

史蒂夫·"老鼠"·希尔弗斯坦
首席开发员,动画程序系统、演出布景动画及编程部

我们从听到的或读过的关于华特·迪士尼的故事里，认识到他是一个信仰慷慨、乐观、善良的人。他的言行也一直在指导着我们，包括奉献精神、尊重他人、接受不同人种等多个方面。

作为导师，不要提供答案。而是提问："你为什么这么想？"一个好导师不回答问题，却可以帮助别人独立找寻答案。

查克·巴鲁
资深概念设计师
创意开发部

幻想工程工作中的团队协作

在迪士尼工作的初期，我们忙于完成华特迪士尼世界的老基韦斯特度假村(Old Key West Resort)。承包商刚刚建成了标志性建筑物——一个大沙堡——一看上去糟糕透顶！

跟我一起工作的吉姆·达勒姆知道约翰·亨齐住在镇上，就建议求他过来给点意见。我从未见过约翰，但是当然听说过他的大名：幻想工程公司的"设计古鲁(guru, 宗师——译者注)"。那时候吉姆和我还不是正式幻想工程师——我们为迪士尼开发公司工作——但是约翰真的来看我们了。没多久他就拿出速写本画了一张素描给承包商，并在色彩方面提出建议。这就是我们解决问题的过程。

从那以后我明白，在幻想工程工作中你永不孤独。无论问题多难，总有人见过比这更难的问题，同时还刚好知道怎么解决。此后，在我需要帮忙的时候不会再因为求助而迟疑，我的求助也总能得到热情帮助。在幻想工程工作中大家作为一个团队一块儿干活，也一起解决问题。

唐·古德曼

总裁，华特迪士尼幻想工程公司

打破陈规就会有各种各样的新发现和新视角,但是有时——面对有限预算和日程安排——按部就班同样有所回报。

教堂里的自我介绍

史诗般的概念就像蝗灾、像把红海一分为二（语出《出埃及记》——译者注）、像驾驭烈火战车一样很难控制，有时也像思绪飞扬。当我看到前几排座位上的那个幻想工程师时，脑子里就是这样。即使来参加礼拜日弥撒，他还是穿了一件带着魔法师米奇徽标的黑皮夹克，后背纹章上的字是"华特迪士尼幻想工程公司"。它给人的感觉是另类的，是新颖的，是……酷酷的。

我在那时还是一个奥兰多的高中生，对公司的官阶没什么经验。我大胆地把他拉到旁边，问他的工作以及他是怎么获得这个职位的。我知道：任何一个值得用后背在教堂做广告的工作看起来都像是一条不错的职业道路。

这位幻想工程师，职业是工程师，耐心地回答了一连串问题（毫无疑问，他希望赶紧结束）。但是把他从教堂拖出来，并揪住不放地问些迪士尼长期发展计划似乎不能让我满意，我让他大吃了一惊。

"我怎么能去幻想工程公司工作？"

我当时甚至没资格考驾驶执照,把游客的人身安全和来之不易的假期托付给我就更别提了。但是我还是得到了一个不错的待遇:他邀请我跟这些神秘的幻想工程师去迪士尼公园待上一天。

我意识到这是一个终极天局:当同学们坐在教室里度过单调的一天时,我发现自己在一座人造山峰——冒险山(Splash Mountain)之上,——俯视着佛罗里达州迪士尼公园中央的水洼。

我一人独享了这个娱乐项目。额,我是跟几个工程师一起玩的,因为在早晨六点,根本看不到一个游客。

站在传说中下冲滑道的边缘,一个幻想工程师命令打开控水开关。一刹那,让人难忘的激流从山里瀑布般喷薄而出,飞溅落到下面的荆棘地。

不久后回到教堂,红海被一分为二的故事听上去就更加可信了。

菲尔·吉德里
创意开发,主题乐园制作部

创造力的无名之辈——
有时，没人知道你的名字！

失败时，我们不会停止。为了向前进，你有时会往回走，但是我们从不原地踏步。

拥有自己的点子很重要，没有主人的点子不能继续向前发展，因为没人来推动它。同样重要的是，你不能对它有太强烈的占有欲。当人们拥有一件重要的艺术品时，他们的感觉是好好保管而不是占有。

成为幻想工程师，重要的是要跟现实保持距离。

克里斯蒂安·霍普
概念设计总管，创意开发部

保持适应力。对你的点子保持热情，但是必须随着一路上的发现做出调整。不要每时每刻一直战斗！

我们的涂鸦文化

眼下,我们不推荐您遵循这本书里**所有的**建议——关于这点有个例子:即在室内装饰这个问题上,我们曾经想到的一个小小解决方案。

在 1990 年,地方消防局长来到加利福尼亚州格兰岱尔市的幻想工程公司参观。我们的主楼是一个大杂院,里面有办公室、演播室、工作区、会议室、工艺品商店和物品存放处。大楼的后半部分是一个仓库那么大的房间,是做大型模型的地方。消防局长说这里需要有紧急疏散通道,它应该沿着这个大房间从大楼的一侧通向另一侧。

我们很快就建好一条宽高各九英尺的通道:水泥地面,硬纸板的墙壁和天花板,跟大楼一样长四百英尺。这条通道又长又乏善可陈。毫无疑问,幻想工程师们对乏味的东西嗤之以鼻。副主席兼首席幻想执行官马蒂·斯科拉提出建议:为什么幻想工程师不能用自己独一无二的方式来装饰这些墙呢?

我们所说的装饰并不像纳瓦霍人的漂亮外衣那样,以白色为底色,用其他颜色为点缀。幻想工程师脑子里的东西更为个性化,稀奇古怪并且独具幻想精神。

于是，在 1990 年一个周三的清晨，百余位幻想工程师来到通道开始在墙上写写画画。他们画上了城堡、肖像，写故事，勾勒出自嘲意味的卡通画。在其中一幅卡通画里，他们感激华特（应该是华特·迪士尼）提供这样的机会享受快乐——并且有报酬。

今天，涂鸦通道依然存在，多姿多彩。幻想工程师一有点子就去画出来。现在它成为大学实习生的仪式：在过道的某个地方做标记。

也许我们下一个挑战是：如何保存这些涂鸦并持之以恒。曾经有一次改造过程危及马蒂的一幅画，保留整幅画的办法就是把它从墙上抠出来——包括画、硬纸板和长宽二寸与四寸的框架柱——全部存放在马蒂的办公室里。

对于整条通道来说，这个解决方案不太现实，但是敬请期待——我们会有办法的！

戴夫·费舍尔

资深剧作家，创意开发部

创造视觉效果

> "百闻不如一见。"
> ——中国谚语

华特迪士尼公司的成功建立在两个基础理念上：有能力成为一个伟大的讲故事者和孜孜不倦地追求新点子。这两个理念不但推动公司的发展，而且是所有企业成功的基础。

乍看之下，讲故事是关于各种演出和游览胜地的脚本和人物。但是在我们的"故事"里压根就没有一个词！因为迪士尼主题公园是各种充满奇思妙想的地点和空间，多数情况下这个地点本身足以说明故事内容。

在美国小镇大街上漫步可以体验旧日的优雅和简朴；在明日世界游玩可以体验未来；在冒险世界旅行可以体验异国海港的风情。所有这些地方无一不是在跟游客进行多层面交流，从外观到音效，以及最小的细节。游客们就是照相机的镜头，游乐场本身的新颖奇特才能使他们信服。

让故事和点子变得鲜活生动的最有效方式是什么？——创造视觉效果。人类已经认定自己只相信眼见为实。如果一个图像能够传递正确的情感联系、无比精确的细节和颜色并可以取悦观众的话，它将大受欢迎。

电影、建筑、剧院、汽车、室内设计、工业设计、电视作品、电脑游戏、整个科幻世界，对任何一样东西提出想法和革新都离不开设计的语言——艺术和影像。今天，影像创造的机会比以往更多。计算机成像、模拟仿真图库、串连图板、图像蒙太奇以及数码摄影等等都只是把视觉效果带入想法的案例而已。

即使不是艺术家也能创造视觉效果——他只需要先有想法并知道：要把想法创造出来，必须勾勒出外形，这样就可以鼓舞并激发那些正在寻找这些视觉效果的人跟上你。

蒂姆·德兰尼

副总裁、首席设计师，创意开发部

幻想工程：镜子

起床，擦亮双眼，看看自我在哪里，好奇的幻想工程师兄弟姐妹正在考查你。

瞧，没穿衣服，在那里，他们在这个领域里是最棒的，他们正在仔细观摩，倾听，做出反应，并评估这个私人财产：你赤裸着的点子。

幻想的镜子迫使我们了解自己。只有了解自己，我们才能有助于团队协作，镜像已然可见。

幻想工程团队协作就是我们创意形象的镜像反映。

保罗·康斯托克

景观设计总监、景观建筑师

世界属于坚忍不拔的人、坚持不懈的人以及热情洋溢的人。想要拥有坚持不懈的精神，需要与你的点子恋爱。只有全面了解它，你才知道为什么爱它。热爱那些素材，它才能为你所用。要种地，你得有泥土。但是你不必爱上泥土——你爱上的是耕种之后的风景。你对泥土的热情将帮你实现目标。

倾听那些不受关注的声音。激情可以来自任何人。

解释给其他人听时，你就会对点子产生更多的感情。若你对它不离不弃，其他人亦然。

快乐地工作——回报是希望游客们享受我们的成就。

大卫·芒福德
幻想工程师

讲故事

解决问题，无论是什么问题，都可以讲故事。当幻想工程师展开新项目时，我们都给对方讲故事。当你给别人讲了一个故事，他们会回报更多故事，你的点子将逐渐成形，变成它自己达不到的样子。内在逻辑从讲故事演变而来。

我们表达故事的方式可以是通过像《加勒比海盗》那样的探险之旅，或是通过像睡美人城堡或星际历险之类的看得见的建筑，或是通过像《虫虫危机》那样独一无二的3D电影，当然也通过我们的发声电动模拟三维数字人物形象。

与电影制作的讲故事方式相反，我们讲故事的方式更像做广告，是一种"简约表达"，在很短的时间里传达大量信息。但是我们的故事和人物必须有类似广告的效果。

在迪士尼动物王国的恐龙乐园，我们通过虚构这个地方的历史，给游客讲述了恐龙和古生物学。在乐园里放置了我们了解和喜爱的角色，基于这些角色的所作所为，我们对每个元素做出选择。该过程由整个团队——建筑师、工程师、模型建造师、景观设计师和表

演设计师等共同完成。

在虚拟故事里，我们回到 1940 年，切斯特与海斯特在佛罗里达州的乡下买了一个小加油站。业余古生物学家切斯特发现了一些恐龙的骨头，他告诉了自己的朋友——古生物学家埃尔文·米勒博士。这个小小的发现启动了整个团队，最终在数年后，聚集并建造了今天游客看到的恐龙乐园。

类似切斯特和海斯特的故事影响着我们每个决定。我热爱这个虚构的地方，热爱所有住在里面的角色。但是我真正热爱的，是和我一起工作的所有人的精神，正是这些人把一切变成现实。

我们的创造力强大无比，其动力来自所有团队成员，大家都住在这个虚构的世界里——游客们来到这里就能发现：所有的故事细节都被幻想工程师列入工作清单里了。

安·马尔姆路德
资深演出制作人、导演，创意开发部

我的愤怒

收到给本书写文字的邀请时，许多有趣的可以写出来的事情一起涌进我的脑子里……但是现实打击了我，如果这么做，我就会招惹到自己的愤怒。

在你认为我是个疯子之前（或许你会认为我比疯子更疯狂），我有必要解释一下，我曾经在幻想工程公司做内部律师超过十三年，我的部分工作是帮助保守有关幻想工程的秘密。

我怀疑还有许多其他律师，他们大概整天都在仔细研究那些奇妙新装置的技术图纸、与艺术家讨论版权法、为建造大型卡通人物洽谈合同，然后开电话会议，讨论在世界的另一边缔结合作战略。

唯一的要求是需要具有这样的心态：想做的事总会有办法——你只需要尽力找到这个办法！

彼得·斯坦曼

法律总顾问，华特迪士尼幻想工程公司

幻想工程俳句：

"不要逗留。

开阔眼界。

没人听见你的尖叫。"

史蒂夫·诺西蒂

首席范围编写（scope writer），项目测算部

我的父亲经常问我："正确和开心，你想要哪个？"对这个问题我现在的回答是："幻想工程师会想办法做到两全其美。"

罗恩·柯林斯

创意系统专员，信息服务部

让虚构发酵

恰到好处的氛围能够鼓励创造力。设计师醉心于此,他们依据各自的灵感装饰各自工作环境——从爵士舞台到菠萝宫殿——只要能激发和植入想象力就会提上议事日程。

由于充满创造力的讨论总是发生在午餐时间,那么餐厅的设计也能让思考灵光闪现。我们给这样一个餐厅起了个撩人的外号——"虚构(Figment)餐厅"——Figment 是一只聪明的紫色小恐龙的名字,他来自明日世界的幻想旅程游乐场。

不幸的是,在这个新建的就餐设施里,见不到任何虚构的东西。只有光秃秃的白墙,单调的中厅里堆满极其乏善可陈的桌椅,连地毯都是灰色的。这个新餐厅完全启发了我们——我们想马上改变它。

我们预想了一个"发现者俱乐部",采用豪华的维多利亚式装修风格,加上异国风情的道具和棕榈树盆栽。脚下是五颜六色的地毯,墙上挂着冒险家的地图。主持大局的是小恐龙"虚构"的时尚肖像:它身穿设计师卡其装,头戴探险家款的遮阳帽。

我们的"食谱"有什么主要缺点呢？野心超预算。管理部门挑衅说"我看你们做不成"，我们有些愤怒，但是我们热爱挑战，于是决定加快"烹调"进度。

上班时只要一有空，我们就偷偷溜进来——这画一笔那捏一下。所有的民俗装饰都拿回家做。木工车间提供的一些建筑装饰材料给白墙增添了一些味道。团队举行了周末绘画派对，大家带上家人一起挥舞画笔（吃着免费的冰淇淋）。

最后，我们盛大的揭幕日终于到了。兴奋的人群欢聚一堂（也吃着免费的冰淇淋！），分发着纪念徽章，聆听着祝贺演讲。大家把私人时间贡献出来，这证明"巧妇可为无米之炊"，条件是：团队的协作互助精神是食谱的第一个秘方。

拉里·尼克莱

资深概念设计师，创意开发部

孩子气的东西

大多数人在长大成人后就把孩子气的东西收拾起来了。但是在你把所有的东西都打包收好之前，认真思考一下这个故事。

五年前，幻想工程师接到一个有趣的任务：想象并建造一个有关加利福尼亚的主题公园——在加利福尼亚州！马上，在秘密会议室里，全套幻想工程行业的常用工具迅速装备完成：有巨大的画板尺寸的便笺簿，在上面可以画些意识流风格的点子；各种颜色的魔幻白板笔以及卫生纸——许许多多的卫生纸卷。

"假如……"房间一片寂静。这俩神奇的字马上引起满屋幻想工程师的注意。所有人的眼睛都看向说话人。他继续说道："假如我们能让游客飞过整个加利福尼亚州，又不用离开主题公园怎么样？"

从空中体验黄金之州的美丽与壮观，感受风刮过脸庞，闻到橘园和常青树的味道。这只能是看电影的经历——即使是幻想工程师也明白，他们不可能移动空间和时间（目前而言）。我们可以在游客脚下放一个巨大的电影屏幕，这样他们就可以从加利福尼亚州的

天空上，俯视那些令人惊叹的影像了。

"怎么做？"从广袤的想象中传出这样一个孤独而理智的声音。"我们只要把摄像机带上飞机，拍摄这些景色。""不，我的意思是，我们怎么做才能让游客飞起来？"

遇到这样的情形，我们就做出跟以前一样的举动。我们把这称为"骑乘伙计"——也是对我们的称呼，我们隶属游玩设施机械工程处，是幻想工程公司的下属部门。大家念过的大学名字里都有"技术"和"理工"的字样，属于工程学范畴，完全真实的是，他们中真的有人使用口袋保护袋（放文具的袋子，可以放在胸前的衬衫口袋里。——译者注）。

但是他们同样证实了一个有关想象力的巨大真理：你不必念艺术院校，带着令人吃惊的全套装备到处炫耀你的想象力。只需要一听到"假如""怎么做"就能激发你强烈的好奇心。并且理解"孩子气的东西"的价值。

马克·萨姆纳就是这样一个人，他是"骑乘伙计"的一员，最终解决了这个新颖飞翔体验的后勤工作。

马克画出了几个具有可能性的解决方案，但是实施方案的几何结构图在纸上无法解释。马克想起阁楼上有旧的建造模型，那是他从小就收集保存的玩具——建造模型10211，卡纳维拉尔角模型。

通过几小时的装配，在建造模型块的基础上增加了一些绳子、热熔胶和卫生纸，一个工作模型被具体化了。启动曲柄，座位离开地板冲向它们在屏幕上方的位置。

马克把建造模型用一个褐色杂货袋装着带到下一次的团队会议上。"我一言不发，"马克回忆道，"把模型拿出来，放到桌子上，启动曲柄。大约三秒后，每个人，每个行业都理解了这个理念。没有图片，没有解释，没有工程学术语。"

现在，在迪士尼的加利福尼亚冒险乐园里的"飞跃加利福尼亚"游乐场，整个骑乘系统的工作原理跟那个模型一模一样。有时你要做的就是回想怎么做个小孩子。

帕姆·费舍尔

资深剧作家，创意开发部

培植幻想文化 | 085

团队合作：
为了扣篮得分
征求彼此的意见

铸造一个团队

铸造一个好团队始于自我意识。第一步是了解自己的长处和弱点。例如，如果你不擅长收罗队员，那么就帮自己一个忙，找擅长的人来做。同样，你必须心胸宽广，接受这个事实：也许你特别擅长完成某些任务，但其他任务可能不太擅长。

其次，你需要确认其他人的长处和弱点。每次跟朋友在一起都在心里记笔记。如果哪个朋友擅长做CD的混音，他或她也许对讲故事或者节奏方面有很好的判断力。穿着漂亮的人也许能告诉你：在特殊场合买什么礼物或穿什么衣服。

对于一个任务需要花多长时间完成以及你完成这个任务需要多长时间，要实事求是。也许你是一个出色的厨师，当你应该为宴会做菜，却必须出席会议或上飞机时，你必须雇个主厨（或取消那个无聊的会议！）。把适合的人召集起来一起处理问题，是解决任何问题最有效的方式。在其他团队失败时，一个铸造完美的团队就会成功。性格乖僻甚至非常怪异的人，通常总能成为团队的中流砥柱。如果你的团队不能毫无保留地彼此支持，项目完成的情况就只能是不过尔尔，而不是精彩绝伦。

我小时候看到一个小故事至今让我印象深刻。它充分说明怎么"读懂"人。在一个孤独的小镇有两个理发师。一个理发师的店铺地上到处是头发。他的头型看起来杂乱无章一团糟。另一个理发师的店铺干净整洁,井然有序。他的头型整齐而漂亮。你会找谁剪头呢?

以上信息说明,你最好找那个店铺杂乱、外表邋遢的理发师。因为这个镇子小而偏僻,可以推断这个理发师的头发是那个干净店铺的理发师剪的,后者的理发店这么整洁是因为他的生意不够兴隆。更不用说他的头型整齐漂亮……也许就是另一个理发师的手艺——那个邋遢的理发师。

布鲁斯·沃恩

执行总监,研究开发部

寻求成功

对于幻想工程师来说，新的游乐场或主题公园开业与一个舞台作品的"首演之夜"大致相似。我们的首演之夜就是第一批游客通过验票十字转门进来的那一刻。成功可以用下面的方法测量：最先"狂奔"到排队线占领第一个位置的游客的笑容和速度。

成功的幻想工程首演之夜可以追溯到团队对产品不断的无私奉献——强大又性格各异的人们设法成为一个"整体"，而不是"个人的组合"。最成功的团队创建并细心培育了一个工作环境，在这个环境下，指责和埋怨无关紧要，胜利或挫败因超越学科界限而被共享。

在幻想工程工作中的长期挑战是：把工作重心放在团队的建造和维护上，同时也放在游乐场的建设和养护上。

保罗·亚当斯

总监，建筑工程与幻想工程管理部

> 我多年在幻想工程工作中所学：理念来来去去。工程断断续续。游乐场开开关关。但是建立在信任与尊重基础上的关系——我们之间，我们与游客之间——将永远定义成功与失败的差别。
>
> 迈克·韦斯特
> 资深演出制作人、导演，创意开发部

> 我认为追求成功最难的一点是克服每天的恐惧，去做那些不情愿却不得不做的事情。对这些事情置之不理、希望它们凭空消失是如此简单。处理这些事可以用这样或那样的方法，无论如何都不可能置之不理。
>
> 一般来说，总会有一两个人对某个问题感兴趣。我总是竭尽全力找到最佳答案，然后添油加醋，这样所有的股东都会感到满意。他们将愿意与我继续合作。
>
> 布鲁斯·麦克唐纳德
> 资深工程经理，设施开发部

永不低估团队的力量

两个人,三个人,四个人,一家人,或者整个部门的人……有问题一起大家解决,通常比分头行动的结果好很多。

著名艺术家和发明家的故事总是关于那些有创造力的人物,于是我们形成了这样的观念:你必须是个有创造力的天才,你的点子才能被认可。千真万确,个别"天才"会点亮伟大的思想火花,而幻想工程工作把人们聚成一个个有效团队,其结果不是一连串的火花而是熊熊篝火。

事实上很明显,数年来大部分多样化团队,在分析问题和寻找解决方案时,与单一的群体相比,有更多的观察角度、创新思维,并且更具效率。机智的团队经理人,在组成团队时,会故意找来些性格各异的天才,用以激励出不同的观点,甚至有时会带来某种程度上的冲突。这么做很棘手,因为最终不能达成一致意见的团队会被认为是无效组合。

团队领导人对此要负一定责任——在头衔不变的情况下,其角色灵活多变。几个原因可以说明让不同人在项目中担任领队的方式

切实有效：让新人担任领队是他们锤炼技巧、增加经验的机会。他们可以用全新的领导方式和源源不断的新点子来完成任务；还可以让那些一直在领队岗位上的人轻松一阵子，从局外人的角度指导工作。

在这里，团队协作是一个"常态"，强调的是成员间的关系和彼此尊重，而不是构建个人的"明星"地位。

在幻想工程公司受训的日子里，我至今记得听到有人引用马蒂·斯科拉的话："华特迪士尼幻想工程部门的门上只有一个名字（华特·迪士尼）。"对成功的考量不是有多少人通过"名字"承认你是个天才；一个项目的成功是许许多多的幻想工程师被同一个目标凝聚在一起，完成全部拼图碎片的组装。

安妮·特诺发

经理，平面设计部

对点子有激情的人容易情绪化。激情可以表现在点子、预算和时间安排上。任由冲突发生吧。积极参与到热情的氛围里,不要害怕。

别回避冲突,改进点子离不开它。你的点子必须耐得住冲突的考验。

做出反应之前深呼吸。先呼吸,再回应。

别把冲突当成是朝自己来的。把你与工作区别对待。为工作而战,不要从个人角度看待它。

你必须保持健康才能应付情绪上的压力,像一个战士或运动员。保持健康才能为处理冲突而备战。

没有正确答案,只有最佳答案。

别忘记你还有张旧日的情绪存单——提现之前确保里面有足够的存款。

想法的价值之二

点子和直觉

点子似乎跟"时间流"一起到来——我想不出来更好的词汇了。

我会沿着许多条线进行思索,遇到新的声音或评价时会逗留,然后继续思索。在团队中,这样的举动有如波浪滚滚。在一个在建项目里,它以理念、评审等方式呈现。进行理念思索可以把选好的点子规范化。

我们认为理念应该朝着好的方向发展,但是在复杂多变的项目里,偶尔会有负面影响。有时进行了一轮又一轮的理念思索后,仍然搞不清楚为什么某些理念会没人接受或被拒绝。

拒绝的理由常常是抽象化的,或者干脆没有理由。然后我们只能想出更多办法形成另一个理念。新一轮思索开始后,这个领域就不再理所当然地清新明朗。"我们不能这么做,因为上一个报告里提到它了"这样的话时有耳闻。通常情况下,来自第二梯队的点子、主题以及支撑元素容易被否定。这是把孩子和洗澡水一起倒掉的典

型例子。

三四轮思索后，第二梯队点子里的水分被挤掉了，却也仍然难找到大家都支持的办法。最后，硕果仅存的就只有常见的、安全的、通用的办法了。

现实生活中，这类偏见对某些人来说，从一开始就存在。就像"我不喜欢这个特色。它让我想起1933年世界博览会的某个东西"。

最初的点子通常能体现出对一个项目本能的、感性的以及直觉的反应。后来的点子倾向于更合乎逻辑。当然在十五轮后找到一个伟大的点子不是没有可能，但是我认为那是凤毛麟角。

有时整个过程实际上转了一个圈，在人们快要忘记的时候，最初的点子过一阵子又轮回转世了。

我的笔记："留意最早出现的三个理念——它们通常是最新鲜顺畅的，核心理念值得沿路返回找寻。三轮过后没有新发现，试试换个问题或换几个人。"

留意最早出现的点子，其优势之一是为整个过程加速。实际上，

很多公司根本没有能力在不断变化的主题中进行多轮的思考,他们不得不更信任直觉。

 动力在项目中举足轻重——人靠本能工作,就会有源源不断的力量。

 采用最初的那几个点子让人心惊胆战,但是我们不需要为它们的前景担忧。工程最终需要的不是两百个胡乱的点子——而是有坚实基础那几个。

 这些点子也许很快出现。

<div style="text-align: right;">卢克·迈朗
概念设计师</div>

时间和金钱的问题

设计什么时候结束?

这种常见的问题有许多答案。然而在幻想工程工作中流行两个典型问题:什么时候没时间?什么时候没钱?

对于设计师来说工作永无止境,总有改进的空间和改进的必要。我们对工作成果永不会完全满意,不管这个方案是第一个还是最后一个。

在设计工作中我们总是不断追求完美,尽管看起来这让人费解,但是投入更多的努力和精力,会让每一个改进后的新版本都离完美更近一步。无论如何,即使在游乐场或商店或旅店已经建成开张,总能让我们觉得需要改善,当然,更多的时间和金钱必不可少!

那么,设计什么时候结束?简单地说:永不。

奥林·夏夫利

执行总监,研究开发部

THE IMAGINEERING WAY

思维和梦想……
纪律和自由……
忠诚和恐惧……
幽默和力量……
表现和发现。
这一切秘密在于……

无拘无束的创造力

常发生这样的事儿……

你沿着高速公路一直开，突然意识到车子已经朝目的地开了几英里了，安全且舒适，可你完全想不起来是怎么过来的。

你可能几次变换车道，依实际情况加速或减速，甚至转换到另一条路，你却并没有意识到，也记不起来，但是你的车已经到这里了——因为不是"你"在开车。

是这么回事：你已经发现了通往幻想工程之路的一条匝道。

这并不是说在高速公路上一心二用、半清醒地开车，是创造性思维的关键——我们的意思是：你已经发现了一个重要技能：游离于现实之外却依然可以掌控现实的能力，我们都有这个技能。那是幻想工程工作的主要状态。但是，每当需要新想法的时候，幻想工程师会真的挤进公司漂亮的车里开上高速公路吗？

从某种意义上说，是的。每个人都有两个大脑。额，不是，我们不是真的有两个大脑，不是像恐龙那样，科学界曾认为它们在尾巴上有个备用大脑。现在，我们假装有两个大脑。这两个大脑在你

的头颅里占据完全相同的地位，但是它们彼此大相径庭以至于成为身体的两个极端。

一个大脑是受严格管制的。就像军乐队，或像无线电城踢踏舞团。另一个大脑是狂野随性的，像爵士乐队或摇滚音乐舞会的狂舞者。一个头戴大礼帽身穿燕尾服；另一个忘记穿衣服。

重要部分来了：两个大脑中的一个总是发号施令，这个大脑非常明确地知道其他人怎么看我们。这让我们感到烦恼。

一个大脑就是我们大多数时候的样子；另一个是我们希望的自己的样子。无论我们天生是遵纪守法还是任性而为，我们都希望可以启动另一个休眠的大脑。但是怎么做呢？

无论你是想跟踢踏舞团排成一行还是跳入摇滚舞池，你要做的是想办法让训练有素的那个大脑忙碌不堪。

这就是为什么开车是创造力的培养皿。开车时，训练有素的大脑正在加班——小心翼翼地行驶在白线之中（它正实践着精确导向的完美主义梦想），观察记速器，与前车保持适当距离，再次计划走那条每天都走的安全靠谱的老路线。

这时那个任性而为的大脑去哪儿了？它当然对开车毫无兴趣，因为那个过程没有丝毫创造性。（事实上，高速巡查员对高速上的随意表演严重不满。）

不，任性而为的大脑已经跳下摇滚舞池，飞上云端，翱翔于天际，在做梦，在思索，在发明，在创造。自由自在地待在属于它的地方。

此时，你的两个大脑很高兴，但是你被扔哪儿了？额，不幸的是，你没出现在画面里。在两个大脑一个你之间，你只是这个等式的第三方。你是车子的第五个轮胎，是情侣约会时的"灯泡"，是回家了也没人知道的客人。

在你开车时——确切地说，在你的大脑开车时——重要的事都被考虑周全了。你没什么事儿做，有可能看看车窗外闪过的风景。或是瞄一眼后面的人，或是听听收音机，或是做些别的徒然无用的事。

现在，你的机会来了！先放下那些无聊的成规。然后，试着想些极具创造力的事看看。

你不是你的大脑。大脑跟你的胳膊或手指、心脏或肺脏一样。不用你插手，他们也各司其职。花几分钟听听你的心跳，或注意你

的呼吸。你也许会因为特别关注整个呼吸过程，而导致气喘吁吁。

打字时试试这样做——想想在拼写一个单词时用哪根手指头按键盘。整个打字过程就会瞬间停止。

你越是试图帮忙，结果却越是气喘吁吁，徒劳无获。创造力这东西就是这样：别去想它。这样才完美，因为这样才能给大脑中创造力的部分留有自由的余地。

布鲁斯·戈登

项目总监，创意开发部

创造力可有一定之规？

遵守纪律和放任自流之间必然有冲突：例如爵士音乐家迈尔斯·戴维斯。他的音乐风格大获成功是因为这成功背后有着大量的规矩和锤炼。

在任何创造性训练中，你必须理解的是：接受挑战的过程如同学习乐器的音阶一样。

参与游戏时，你也需要知道规则，没有完全放开的挑战。预先设定期望值，然后需要在开放的思维与明确的期望设定之间嵌入拉力，才能使之蓬勃发展。

一旦规则明确，有创造力的人们通常会更上一层楼。——相反，不知道规则的人终将失败。

幻想工程师

疯狂的点子一旦公开,就会被人指指点点,这让他们感到害怕和退缩。有时,那个听上去最匪夷所思的解决方案反而是最简单的。

你无须校订——把所有的点子都写出来就好。会有无数人帮你校订,但是他们先要有能力从一堆点子里选出最棒的那个。

字母表里只有26个字母。写作能有多难?

面对新的挑战,忘记恐惧。搞砸的一切都能修理好。

"然后她摸了摸我的鸡仔……

……说道:'我已得到需要的一切。'"

无意中听到这种对话,可以立即触发想象力,奇思妙想像果汁冒出欢乐的泡泡一样层出不穷。鸡仔什么样?活的?熟的?还是,更残忍的,小鸟的比喻词?脑子里冒出来的各种想法是强烈又震撼的。也会有人问:那个摸鸡仔的女人是谁?是爱管闲事的丈母娘、无礼的快餐店服务员,还是巫毒的女祭司?

节选对话的一小部分编成一个小故事,我把它当成写作过程中一种相当不错的热身运动。我认识到,展开工作的最佳方式就是立刻投入,如果陷入困境,我会转向这些有趣的场景,随意写上几个段子,然后神清气爽地回去干活。这有点像即兴表演,只不过没有观众。

在最后期限之前我的工作效率最高,但是我仍然需要每天写作。对我来说,灵感与时间休戚相关,但偶尔也让自己惊喜不已。这些窍门可以是手指敲击键盘或是用钢笔写出故事,并及时提醒我:创造力储备金充盈,可以随时提现。我认为创造力仅仅是自信而已。你需要感受的是,你和你的点子值得关注和尊重。但是想出这些点

子是另外一回事儿。

让词汇量充沛的一个办法是：从正在看的书里挑出一个句子，替换其中一些关键词组。想增加难度时：找到一个重点段落，看我能不能用全新的方式描绘同样的东西——一场暴风骤雨或一种情感。

我偶尔也会随意"热身"——想到什么写下来，在五分钟之内看看能写出来什么。我以前在学校的餐馆这么做，现在我就坐在自己的办公室里，任思绪流淌。我并不修改拼写错误或复读——只是坚持写上几分钟。就像在做练习题。或者挑一个单词即兴写点什么——这通常是我正在写的东西里的词或概念。当我返回工作任务时，无论任务是什么，我已经热身完毕，蓄势待发。在我回头阅读那些已经完成的作品时，"热身"就像一个短小的假期，暴露出一些我所不知道的内容。

我认为部分创造力会不断给你惊喜。尝试些新鲜事物——身体的、社会的、脑力的——你将以独一无二的方式接近它。你将既可以确认自己拥有的创造力又可以把创造力应用于一个全新的领域。

梅尔·马姆伯格

剧作家，创意开发部

幻想工程师会戴许多帽子——有时全戴上!

斯科特·德雷克
概念设计师,创意开发部

你用来激励创造力的方式就是安慰周围的人说:"你的点子会被听到的。"

充分利用
意料之外的事物

你的点子是哪儿来的？

这个问题不可避免。就像有人会问威廉·莎士比亚，当他写《哈姆雷特》的时候；有人会问巴勃罗·毕加索，当他画《格尔尼卡》的时候；有人会问爱德华·哈斯，当他发明皮礼士糖果的时候。

现在刚好有个人问我："你的点子是哪儿来的？"回答通常像这样"哈？"或者"哦……我不知道"。

额，我宁愿回避这个问题，然后回答一个完全不同的问题。我不知道"在哪儿"，只知道"怎样"。

这就是"怎样"

"你的点子是哪儿来的？"这个问题里有一个暗示。提问的人都想一探究竟。他们认为，有创造力的人知道一些普通人不知道的东西，怀疑这类人的大脑里有不同常人的构造，那里可能有特殊配件或类似高速网络调节器的装置；或者把这类人与某些特殊的、神秘古怪的事物相联系；或者认为这类人天性顽劣。提问的人有资格做各种猜想，不是吗？但是，幻想工程师的工作方式的确与大多数人不同。

他们不像医生、石匠、硝基搬运工或者以其他职业谋生的人那样有规律。幻想工程师的日子无比艰辛，他们朝九晚五都在创造。

我花了数年才在眼睛里生出那个恍惚的眼神，这个眼神暗示着：我正在进行着的创造性过程之中。在熟练运用它之前，我曾无数次撞上路灯柱，无数次进了女厕所（我是男的）。这让我领会到：茫然的凝视必然伴随其他感官的敏捷。我猜忍者、餐厅领班就是这么做的。

例如，你注意到了吗，你已经看到了本页纸的下半部分，而我还没有阐明主题。这是我在工作中典型的创造方式。你认为我在闲聊吗？完全不是。这看起来很随意，但这个乱七八糟的风格就是整个创造的过程——人人都能享受到的过程。

创造过程

假设你的任务是拿出一个主意。你打算怎么做？你开始怯场："我不能完成任务。我是鞋厂的工头。我不能置工作于不顾去想其他事。"停！你已经被那些有创造力的人唬住了。别让他们击倒你。那些恶棍！这不仅不费事，而且你的一生一直在这么做，只不过名头不同而已。

假设……电视遥控器在脚凳上，而你在沙发上抱着一大盘玉米片大嚼。试试看，发挥你的创造性去换个频道。也许你会朝遥控器扔只鞋，试图砸到频道按钮。或者尝试用意念让壁炉用具倒下来砸到遥控器上。或者叫你家狗："把遥控器取来——来吧，温斯顿……叼过来，把遥控器叼过来！想吃玉米片吗？"看到没？这些都是创造性思索。那么，真正的问题是，当官方的要求下达时——要"有创造性的思索"——你却忘了你一生都在这么做。

怎样有创造力？

有两个办法：1）听从每个人。2）不听任何人。两个办法都可取。重点是：事物是朝着你期待的那样发展。只要你想启动创造程序，无论是在脱鞋时、洗头时、散步时，还是待着不动或不断移动、说话时、沉默时，你都可以信手拈来。当然还有别的办法：

魔力8号球（一种随机出答案的玩具——译者注）。抱住头猛摇——然后等待点子浮出来。无论什么点子，都大声说出来。如果别人笑话你的点子，他们可能只是嫉妒。

跟有创造力的人在一起。海明威在巴黎时就这么做。你也可以效仿。

跟迟钝的人在一起。通过对比，你看上去相对聪明。最终你会厌倦，你的大脑会调到高速挡。点子自然流露。

坐在马桶上时。有时私下里你的脑子会突然蹦出个好主意，也许就在……你懂的。但是无论在哪里，请随时做好准备将它写下来。

一个聪明人曾经告诉我："如果你想要成功，你一定要学会那个简单的双音节词：'dis-pline'。（"规律"的英文单词 discipline 有三个音节——译注者）"好吧，他不是真的聪明，有创造力不需要规律。重点是，我记得他的话。任何时候我需要个笑话，我就想起他。有时，为了打破创造僵局，你需要笑一笑。

你已经知道怎么样才有创造力。你只需要"热情如火"（enthusiasm，四个音节）和"信念"（faith，一个音节）。兴奋起来，靠你的能力。我坚定地相信：任何问题的答案早已存在。你找不到它，它会来找你。但是别听我的。你在听吗？你没听见？很好。听你自己的。

迈克尔·斯普劳特

资深概念作家，创意开发部

除掉创造力的障碍

华特·迪士尼曾经说过:"做不可能的事是一种乐趣。"但有时当你的热情耗尽,你会发现似乎不能获得乐趣!

你知道以前这么做过,于是开始怀疑自己是否能同样再做一次。你知道你最多只能做得跟上次一样好。一旦意识到:不安和害怕都是无所谓的,你就会觉得:害怕没那么可怕。

人人都知道,巨大威胁通常发生在刚刚开工的时候。有时你宁可做一次牙根管治疗,或者两次,也不愿开始做项目。所以,不能先开工,必须先思考,然后把工程还原到最初的解决方案。看看最末端——想象一下你要游客们体验的是什么。把这个想法的成功之处视觉化。然后回到最初的解决方案直到找出障碍物。

找到后你就可以躺在障碍物上睡觉、置之不理或忙别的事。洗盘子、打网球、去海边——你会突然发现障碍物不见了,你已经准备就绪。

幻想工程师

我们在头脑风暴会议上画出了无数的素描，但是不会给人看——例如这张为水上乐园的"鲨鱼李夫"所画的备选图。最后我们设计了一个大型水上公园，因为我们总在找乐子。

凯西·曼格姆
副总裁，创意开发部

我喜欢采用"金发姑娘原理"：在着手实施一个解决方案前先想出三个方案。就像《三只熊》故事里的金发姑娘一样，摆在她面前有三个选择，一个太大，一个太小，还有一个刚刚好。然后你就会有信心实施那个你所认为的最佳解决方案。

布鲁斯·沃恩

幻想的真相

每当我需要一个点子,我会先看看实物。实物是创造幻想的最佳基础——想象之锚最好抛在明处。一旦固定了锚,我们就能用信息为线把点子编织出来。

我喜欢先挑出那些最让我为之兴奋的实物,然后调查一下,看看别人是不是感兴趣。一旦得到其他人的认可,融入了实物后的点子就更容易让人觉得似曾相识,而不是毫无防备地进入幻想世界。

一旦脑子里有了一个概念,我会绞尽脑汁,通过设计想出最佳表达方式——用色彩、线条、节奏、形状和形式的语言。我思索工作中设计语言最佳地点是在花园里。这种设计与大自然一样,有着无穷的预算,却没有先入为主的概念。

当然,最棒的部分,就是将设计好的点子真实地做出来的那一刻。竣工的建筑物是对先见之明(我的计划多么好)的考验,在出现不可避免的变化时,它同时也是对我的应变能力的终极考验。

Peggy

佩吉·范·佩尔特

幻想工程师

创造力……
在于旅程之中，
也在于终点

要有创造力就得有好奇心，要有好奇心就得去冒险。所以，要想接受创造力的挑战，就要准备好开始一段征程，让情绪感知变幻莫测，甚至有时让身体经受挑战。

攀登高山与在白纸或空白画板上写写画画毫无可比性。无中生有是终极挑战——也是终极机会。创造一个点子仅仅是旅程的初始阶段，把梦想建成现实才更伟大。

追求有创造力的想象或志向会有许多回报。加入到迪士尼幻想工程工作的过程是终极自我满足。迪士尼的创造过程充分利用了一个"团队"想象的力量和潜力。一旦拥有创造力的想象，就如同登山者在攀爬前看见的远峰，它会指引着迪士尼团队完成任务，它备受呵护直到从一个最初的点子发展成为最终的现实。在团队共同"攀爬"的过程中，远峰的视野也许会偶尔模糊，或被树林和耸立的岩石遮住。也许有改变攀爬方式的必要，会出现因为有障碍物而改变视角并造成意料之外的挑战：怎么能用最佳方式攀爬到"顶峰"？

在攀爬过程中，不忘初心也是一个挑战。

到达终点 ——那是在梦想的基础上创造出来的现实——就像到达了全世界最有挑战性的顶峰之一。整个团队成功登顶之时，大家会有由衷的成就感和满足感：无限风光在险峰！

同样特别的是，从这里可以看到其他未攀爬的顶峰，这既是挑战也是机会，可以让创造力带领我们冲向另一条独一无二的征途。

里克·罗斯柴尔德
演出布景执行总监，高级副总裁、
创意开发部

空间可视化

幻想工程工作或其他设计项目的挑战之一,是创造某个空间概念。把空间可视化成一个真实的图像,在平面上画出一个二维的"草图",比如白纸上的铅笔线条。可以在图片里添加一个人物做比例参照物。

然后可以往图片上加些可视化的重要细节,添上关联空间和形状。在可视化的过程中,注意变换色彩。这样,其他人就能理解你的理念并增补或分享。

如果该理念包含一个机械或物理原理,例如迪士尼乐园的骑乘体验项目,你必须不时跟工程师商讨其局限性和可能性。如果该理念的必要成分是充满想象的氛围,那么就需要咨询音乐家。

我认为对于乏味的日常工作,若有看见某些变化的能力,也许真的会改善一个人的生活。

约翰·亨齐

高级副总裁,创意开发部

幻想工程工作的过程十分简单：即富有创造性地创造出一个点子。支持团队成员把该点子变成现实。使成千上万的游客享受这个点子带来的乐趣。

幻想工程工作的关键就是热情，只有对幻想工程工作充满热情，才能将富有创造精神、能互相帮助的团队凝固成一个整体，在团队成员的共同努力下，把点子变成迪士尼的景点设施，这是世界上最棒的家庭娱乐场。

查麦·戴

程序管理经理，项目协调部

我的第一条规定被称为我的米奇法则：

"正确管理——

事事开心（Yippee）"

这个"开心"在字典里的定义是

"表达高兴或兴奋的感叹词"。

（它听上去毫无新意，但是奏效！）

巴里·戈尔丁

首席技师，电气工程部

大多数"革新"根本不是新的。它们只不过巧妙地应用了那些经过检验后的可靠技术。

面对复杂问题时，采用最简单的解决方案。

我们周围的科技是无价资源，但是有时我们会忘记：最宝贵的资产是常识。

<div style="text-align:right">

约翰·M.波尔克
首席特效设计师

</div>

如果你有五分钟去做一个项目，先花四分钟想想该怎么办，再用一分钟搞定它。

散步，谈心，沉静

时间已到，本该写作，
然而思绪，焦躁不安。
写作细胞，临阵脱逃。
面前纸张，空白一片。

诊断结果？"作家阻塞"。
想法被卡，思维僵化。
打破困境，吾有妙计。
条条妙计，皆创奇迹。

妙计之一，外面逛逛！
四处走走，随便晃晃。
新鲜氧气，供养大脑，
灵感袭来，无穷无尽。

妙计之二，找人合作，
亲密队友，促膝谈心。

深层想法，天马行空。
总有火花，照耀灰暗。

妙计之三，安静所在，
大脑真空，思绪翱翔。
完全放松，彻头彻尾，
忧郁之中，灵光乍现。

每每遇到，大脑受阻，
吾不恐惧，亦不担忧。
把它当成，必要考验，
尽己所能，全力以赴。

这些妙计，大获成功——
散步、谈心、沉静担保。
诚如挚友，多年相守。
欲知缘由……助诗一首。

司各特·轩尼诗
编剧、剧本改编专员，创意开发部

拖延症：
工作最好留给专业人士

在"专业"和"业余"之间存在一条界线，特别是当一个人热爱其所作所为。但是，可以肯定——我们幻想工程师都是专业人士。

有这样一个地方，聚集了比其他任何地方更多的——"拖延症患者"。老天，我们都是专业的拖延症患者。除了幻想工程公司，你不可能在别处找到更多的职业拖延症患者了，我们真的是世界第一等。

有一句谚语在老板、老师和父母那里不受欢迎，它这样说："最佳工作在最后一分钟完成。"这个说法与我们从小所受的教导背道而驰，恰恰却有人把这奉为真理。

怎么会这样呢？好吧，再来看看另一个经过检验的格言，并被认为可行的谚语："成功是百分之九十九的努力加上百分之一的天赋。"这当然正确无比，可惜还有一句他们不想让你身体力行的话：天赋是百分之九十九的绝望。举个例子："我的报告明天交，可我还没开始写。"

专业人士恰如其分地利用拖延症而不会觉得丢脸。要知道，大脑就像一个引擎，它整天都处于"无所事事"的状态，处理起日常琐事毫不费力。说实话，我们大多数的工作、学习和日常安排并不能给大脑增加多少负担。

在大脑这个引擎处于半停滞状态，你真的认为你可以好好坐下来写出一份精彩的报告吗？错，如果你想成为专业人士，如果你想要挂低挡踩油门，就需要给你的大脑来点强烈刺激。还有什么比真正绝望的高度恐慌更加刺激呢？啊，绝望——就是给老僧入定般的大脑加上了火箭的燃料！

你也许觉得等到最后一刻是个非常危险的办法。灵感不来怎么办？额，相信我，不采用这个最后一刻的办法会有很多危险隐患。例如，想法来得太快，在最后期限前还有足够的时间考虑，那么这些想法就会面临思虑过度的危险。众所周知，思虑过度是创造力最大天敌之一。思虑过度能毁掉任何一个点子，特别是一个好点子。但是如果那个点子直到最后一刻才被发现，就没时间过度考虑。它就会很安全。在最后期限之前就想好一个点子还有一个威胁：就是让你的工作看起来过于简单。假如你的作业或报告完成得过早，很明显你没有认真对待……你不够努力……或者你的老师或老板给你的工作量不够。在最后一分钟里想到一个棒点子，那简直像给极度

绝望的感觉添满了火箭的燃料，能让你看上去更像个真正的奇迹缔造者。

相比之下，等待绝望到来的确有很多优势。例如，你在拖拖拉拉时会想起其他需要做的事情，就像你早该完成的上一个任务，这个任务已经拖到了最后一分钟！

我并非在建议大家对工作置之不理，整天去做些更有趣更吸引人的事，而不去完成不可避免的任务。我们不是想让大家在工作或学习中说，幻想工程师说过，可以把工作留到最后一分钟。

毕竟，只有专业人士才能把拖延这个工作完成得最好。尤其是那些言不由衷的人。

布鲁斯·戈登
幻想工程师以及专业拖延症患者

拖延症：
作家的诅咒

我们的幻想工程工作总是从一张白纸开始，这会让人兴奋不已还是无比恐惧，完全取决于你当天的情绪。

作家都是天生的拖延症患者。所以我发现，完成任务的最好办法就是：让这张纸保持空白的时间越短越好。

在上面写点什么，尽管你不知道对不对。至少你已经着手去做了。

华特总说："开始的方式就是先把嘴巴闭上，然后放手去做。"这在我们的工作中无比正确，在生活中亦然。别再空谈梦想，着手去做点什么吧。在纸上写点东西。开始吧。

也许做得不对，但至少你已经开始写了。

Jason 杰森·叙尔
剧作家，创意开发部

创意来自枯燥的数字

作为一个项目评估员，常见人们把费用限额当成幻想工程师必须解决的首要问题。我觉得这是一个误会，费用限制本身就是产生创意方案的工具。

这个道理就像将白纸裁成已知的尺寸一样容易；就像让"蓝天"会议产生的创意任意宣泄一样自然；就像从前的设计不能再用，新的点子需要再产生一样简单。

我曾经见过一个团队被费用限额的问题激励，拿出了精彩的解决方案，这个方案竟然比"实情"看上去更棒、维持得更久——"实情"的意思是：不必考虑费用。

不要大惊小怪，除了评估员谁还会说这个？

杰夫·麦凯恩
首席项目评估，项目测算部

引用要简练，见解须深思

每个设计工作都需要至少两类人：设计师和折断设计师铅笔的人。

拥有清晰的憧憬和合理的计划以及接受失败的可能，要比什么都没有，什么都不怀疑好得多。

变化不可避免。

站在一个有创造性的伟大点子和成功之间的，是无数有创造性的小办法。

想出一个有趣的点子，最好的办法有时就是把两个或更多的好点子结合在一起。这跟混合不一样，混合是许多糟糕主意混在一起的结果。

多面手比专家更有可能发现创造性的解决方案。

能学到有用知识的日子都是好日子。

发现是创造力的另一面。

比尔·威尔科克斯
机械总工程师，骑乘机械系统部

创意的恐惧感和幽默的补偿能力

华特·迪士尼怀疑"如果'常识'不是'恐惧'的另一个说法,那么'恐惧'常常意味着失败"。在我看来,对尝试新鲜事物的恐惧就是对苦恼的恐惧,苦恼源于被迫重新定义自己。

在创造过程中,你实质上是——甚至以一个微弱的方式——在重新发现你是谁,重新认识自己的执行能力。要在进行任何创造性的努力之前就鼓足勇气,无论这勇气是大是小。

"锻炼创造力"如同锻炼一组肌肉群。抓住创造性的机会越多,就越容易知道你的点子将会大获成功还是半途而废。你先深呼吸然后开始行动。通过对那些小机会的复查,你会更清楚地知道,再大的危险也可能"幸免"。

创造力需要大量的试验,会犯许多错误。在一个成功的点子落成实体后,大众看不见的是,在那条通往成功的路上堆积着大量的"几乎击中但是多数错过"的点子。

个别设计师有时也过于沉浸到自己的点子之中,会在这个点子

好在哪里以及哪里需要改进这些方面出现偏颇。曾经，我是设计师团队的一员，参与设计迪士尼动物王国的标识。让我们全力以赴的挑战是：怎么用一个可辨识的象征物表达整个主题公园。几天后我们聚在一起复查大家的点子。我竭尽全力给两个主要的公园主题做标识合并——把真实的动物和虚构的动物——合并成一个具体的剪影，作为"生命之树"的巨大象征来主宰公园主题。数次变化后，我自豪地发现它们融为一体的样子就像一个整齐的小拼图。直到把它跟其他部分一起挂上墙后，我才意识到，它看上去像是小丑波佐的剪影！

没有能力取笑别人的错误和自己的错误，就很难让别人享受出错的乐趣。在维持创造力的氛围时，幽默感是我们最重要的工具。作为"公司文化"的轻松感和幽默感来自"从上到下"的人，我们公司认为这是建造避难所的办法。幻想工程师致力于让幽默回荡在公司大堂之上。

——安妮·泰巴
经理，平面设计部

迷路！名副其实地

我曾经在迷路时有过很多重要发现。迷路让人抓狂，但对你来说也是最重要的事情之一。最糟糕的情况是，迷路可以获得信息，让你学到点什么；最美好的情况是：会有令人惊奇的意外收获，甚至有时会有受益匪浅的发现。

在旅途中带张地图，看看它，记住些什么，然后放进背包别再拿出来，除非你真的需要。地图是出发点和救生品。中途迷路会有好事发生的。

即使不会迷路，你也可以不时改变方向——找点别扭……

在超市里换条通道、选择不同的上班路线、换个新频率听收音机、听听你不认同的时事评论员在说什么、穿上"不是你的风格"的衣服、吃点新食品、在商店里买点与众不同的东西、从后往前读一本书或杂志。如果你喜欢凉爽的天气，试试炎热气候。如果你喜欢意大利，去冰岛看看。不要循规蹈矩——这会真正扩展你的思维方式、改变你对事物的看法、改变人们对你的看法以及对你的总体评价。

镜子里照出的东西不是它们看上去那样……人物、地点和事物也不总是他们看起来的模样。

漂亮的厅堂总是通向丑陋的客栈。破旧的小巷也许藏着一个不可思议的餐馆。走上一条有趣的"死胡同"——它也许通往四通八达的大街，不是真的死路一条。钻进一间不起眼的、杂乱无章的小店或旧货摊——也许会在那儿发现宝藏。

生命是一场旅行和受教。不要怕路上有停车标志、危险弯路和颠簸不平。

汤姆·莫里斯
副总裁、执行制作人，创意开发部

创造力如此厉害，它能伤人。遇到创造障碍时，你准备把周围的人都勒死。你甚至想大喊大叫："没有别的办法"，"我已经尽力了"。很快你就开始这样想，我不再属于这里——我不能继续下去。

　　　　　　　　　　　　　　　　　大卫·达勒姆
　　　　　　　　　　　　导演、理念合成师，创意开发部

在盒子里面思考……在盒子外面思考（打破常规）。

　　　　　　　　　　　　　　　克里斯·特纳
　　　　　　　　　　概念设计师，创意开发部

你必须下饵……

……用一个引人入胜的故事诱导听众上钩。在任何情况下，讲故事都是兜售任何点子的最佳方式。

但是记得故事要简单——把它当作是在大头针尖上放置的一个复杂观点。放置准确，能激发更多理念——你的点子可以概括成清楚简洁的几句话。表达方式应如同用羽毛般轻抚，而不是像用铲刀般生硬。也不要用太多细节把它遮得模糊不清。

引导听众加深理解，赞扬他们的智商。让他们主动进取，尽管你会发现他们这么做是出于本能。想办法让他们说："看我的！"

兜售你的点子还有一个要点——确保你一直是团队的一部分。与那些为最终产品做出贡献的人一起"谢幕"。我们一直互相鼓舞互相激励，最高兴的事是发现了富有创造力的人们精诚合作的乐趣。

理查德·M. 谢尔曼
歌曲作家、作曲家，荣誉幻想工程师

设计互动的世界

马歇尔·麦克卢汉曾经说过,那些在娱乐和教育方面十分优秀的人对这两者都做不到深入了解。从电影里学不到数学知识,但是我们却能了解很多人性,如果想生活得快乐而成功,了解人性很有必要。学习是艺术的主要部分,理解这个观点就能明白故事和游戏的区别。

读故事是通过实例学习。玩游戏是通过经验学习。区别在于谁掌控主人公的命运:在故事里是讲故事的人;在游戏中是玩家。这个特点阻碍着"创造力"。大多数人所受的训练是讲故事而不是游戏制作。如果我们总是在游戏设计中,采用讲故事的技巧,试图控制游戏的进程,这个技巧会无意识地剥夺玩家对主人公命运的掌控权,让玩家对于自己在游戏中的作用疑惑不已、灰心丧气。(这也是所有的"互动类故事"除了新颖之外都不成功的原因。)

游戏设计的第一条经验是"不要剥夺玩家的控制权"。每个不错的游戏所遵循的都是这条经验。游戏一旦开始,玩家会一直掌握控制权直到结束。唯一的例外是,有些游戏在最后"章节"会剥夺控制权,因为在游戏流程中有个自然的断裂点,就像棒球的决胜局或电脑过关游戏的结尾。

第二条经验可以应用在设计过程中，即让游客占据主导地位。忘记好莱坞拍电影的那些"导演决定画面"的话。尽管你的确需要一个画面（游客不是游戏设计师），但是不能告诉他们如何解读你的设计。他们的反应应该基于对你所展示东西的解读。他们对于设计意图的误读会令你惊讶不已。你通常只想画出游戏的草图，让游客自己填充细节。在这里，你不是在讲故事，而是创建一个普通的界面，让游客们在游戏过程中填进他们自己的故事。你会发现，与故事大相径庭的是：你的界面越灵活，被解读的办法就越多，这个游戏就越有趣。

第三条经验是"通过模拟和试玩进行设计"。每个媒介都有各自特殊的速记法，用于设计中对理念的概述和发掘。电影用的是情节串连板，游玩项目用的是模型，游戏用的是模拟。想象一下仅靠情节串连板或模型售卖俄罗斯方块或吃豆人游戏。没有动画和互动就没有魔力。魔力存在于玩游戏的过程中，存在于游客受到吸引的行为里。模拟和试玩是试金石，能让你确认你所发明的界面是否真正有趣。这是帮你走出死胡同和逃离迷惑等困境的工具，在设计完成每个游戏之前必须摆脱这些困境。

最后一点要记住，尽管不真实，从比例上看，故事更字面化，而游戏更具有象征性。故事的着眼点是人类之间的互动，讲述的是

人性层面的东西，而游戏倾向于注重不同的文化层面。象棋是关于军事战略，大富翁游戏是关于买卖。棒球和电子游戏教给我们的是努力的重要性，只要不断尝试总会大获成功，虽败犹荣。这些都具有极大的象征意义。橄榄球让我们有领土概念。灵长类动物用粪便标记其领地。我们就是灵长类动物。这并非巧合，当一个粪便形状的球在球员腿下穿过时，橄榄球赛就开始了，这个粪球掉落到地面的位置决定了这块土地的归属。

乔·加林顿
总导演－资深制作人，创意开发部

停工一段时间吧。你的大脑是有节奏的——你思索，再思索。读诗、听歌、看剧。给创造力补养。这么做看起来毫无意义，但其重要性和价值无法估量。

邀请新人加入到工作中以获取灵感。展示你的成果让自己重振雄风。

有天，我的晚饭餐桌上有两块餐巾纸。我抓起一张胡乱写下一个特别简练的点子。我留下了这张餐巾纸，存档，保留至今。

我抓起另外一张，擦掉下巴上的烤肉酱，然后揉成纸团扔掉。

你想成为哪张餐巾纸？

砍碎对创造性的挑战

从琐事中学到知识会让你惊讶不已——例如砍木头。在爸爸第一次教我砍木头时，我觉得他并没有意识到已给我上了一门无价课程，让我学会战胜创造性的挑战——制订行动计划、付出百分百努力、利用额外资源、采用全新视角、身穿全套格子法兰绒。在把成百上千的大原木砍成小块的过程中，我学到了很多。在面对创造性挑战的今天，我再度用到了所学知识。

一块不可分割的原木就像一个创造性挑战，撂在那里等待你采取行动。制订行动计划很有必要，开工很明显需要一把斧子（准备一副皮手套也没坏处）。你打算从侧边开始砍掉小片直到砍完呢，还是从一头或者另一头开砍，还是从中间砍断？你打算怎么开始都可以，但是不要考虑太久。因为到最后，分割原木和应对挑战的唯一方式就是砍……用力砍。

三心二意的努力将会一事无成——也许斧子会卡在木头里。全心全意地开工，竭尽全力地砍它。一下或者两下，木头就会一分为二。解决掉一个，面对下一个。

当然不会总是一帆风顺——有时无论你多努力，木头就是劈不开。也许遇到了树结，也许木头太结实。为了完成工作你偶尔需要更多帮助。你可以征求别人的意见，获得更多信息，尝试全新策略。

有时，解决问题的办法是：采用另外一个角度看待它，一个完全不同的视野、一个全新的思维方式。把你的点子翻过来——我指的是那块木头——上下颠倒，从底部开始砍。天知道——也许整块木头就裂开了……也可能不裂开。砍了半个钟头，手振得麻木不已，到最后还是那块讨厌的木头，摆在大汗淋漓的你眼前。

这时，那些被忽略的最简单的解决办法会从天而降：你的父亲递过来一把林用链锯。"为什么以前不把它给我？"我问。他回答说："我现在才知道你需要它。"这样——任务完成。

JAY 詹森·格兰德
平面设计师，建筑工程部

创造力的氛围像气候一样会改变……

战胜挑战的过程犹如在暴风雨中划船。船上的人都知道怎么划，但是暴风雨一旦来临，风浪会从四面八方袭来。为了冲出暴风雨，你们必须朝着正确的方向不断划，必要时可以让它有偏左或偏右的自由。记住，你的队友才是船舵。

陷入日复一日的政治纷扰和问题中时，这么做大有助益：抬起头来、俯视这个争论点并把注意力放在工程的终端使用者——乐园的游客身上。我想象着游客们因为我的努力工作而度过更加快乐的一天，或者觉得安全，或者收获更大惊喜。不纠结于问题，把注意力转移到工程的收益上，能够不断地激励我埋头苦干，解决问题。

比尔·韦斯特
资深软件工程师，科学（计算）系统部、
演出布景/游玩设施工程部

反对者和认可者

最终，让人有安全感的认可来源于自己。但是最初时，你需要一些来自他人的认可。然而，如果你过于依赖别人的认可，你会发现自己开始服从反对者的意见，这将导致最后失败。

五岁时你全心全意给家人和朋友唱歌，无论多糟糕大家都会给你鼓掌。这些最初的肯定给予你继续唱下去的力量，直到你最终学会好好唱歌。

终于，你会强大到足以从内心深处认可自己。

大多数的反对者并非心怀恶意。他们是最想要被认可的人。你必须改变对他们的看法——把他们当成是审美观染上了肺炎。帮他们做出改变。到桌子上拿些盘尼西林给他们。记住你的责任是：不被他们耗干。

幻想工程师

创造力和选择

选择是人的基本能力：我们选择穿什么和看什么；我们选择买超大份快餐（或不吃）；我们选择倾听或歌唱、怎样整理冰箱、把蜘蛛压扁还是让它活着。选择存在于精神上、审美上、组织上、营养上。

决定源于某些方面，可能源于我们带到书桌前的：回忆、典故、厌恶、情绪。了解这些事实大有助益：我们常有的不可思议的反应来自哪里；解决问题采用什么途径，找到根源后，这个选择的游戏就可以永远继续下去。

 我的花园有个地方洒满阳光，水分充足。我喜欢玫瑰是因为电影《公民凯恩》和电影里的"玫瑰花蕾"。种植这片玫瑰丛是因为我喜欢它的色彩——红色——这种特别的花。即使它的名字叫"欧森"（Orson，《公民凯恩》的主演——译者注）也无伤大雅。

 我的花园有个地方洒满阳光，水分充足。我喜欢玫瑰是因为它的味道让我想起奶奶。种植这片玫瑰丛是因为我想要很多散发甜香的花儿。花丛长到四英尺，和砖围墙一样高。

无拘无束的创造力

我的花园有个地方洒满阳光,水分充足。我喜欢玫瑰,更喜欢杜鹃花,但是杜鹃花需要荫凉,得知这个事实有个悲伤的故事——那个地方空空荡荡是因为我曾经把杜鹃花种在那里,它死掉了。所以我想还是种些玫瑰,有种白色玫瑰会开很多小花,如果眯缝着眼睛看,有点像杜鹃花。

我的花园有个地方洒满阳光,水分充足。我憎恨所有的花,于是放了一块大石头。但是这个石头必须好看,光洁,这样我能坐在上面,对别处的花儿散布恶意。重点针对院子里其余的花儿。

所以,从一个简单的出发点起步,不同选择可以有多种回馈。

它是在硬壳里的创造力——回馈。但是,工作上的回馈要恰到好处——至少在某些人看来。它可以是你个人的看法——它是你的花园——所以,多多训练,做出抉择,继续前进。在幻想工程中,即使一个人承担全部工作,你也不会工作在真空世界。转角处就能遇到同事和会谈,你的点子会受到检验。如果解决方案正确,产品不必显而易见,但你最好能为之辩护——证明你的选择正确。然后大家会达成共识,做出大大小小的集体抉择。

选择意味着自由自在——处于一个鼓励大家做决断的环境；选择意味着多种多样——从众多事物中抉择。我们幻想工程公司二者兼备：大量点子不断酿成，随意抓住一个（或者几个），驾驭它们因为它们物有所值。

通常在项目进展过程中，点子满天飞，看上去有太多备选——每个都不错。它们有时互相竞争，团队就会把几个点子合并使用。

竞争结果会有一个鹤立鸡群的点子脱颖而出，也有可能两个点子各有千秋，优势互补。通过引导其他团队遵循你的逻辑，按照你的选择路线，他们会慢慢收集各种点子为己用。

拥有选择的勇气是基本要求。华特·迪士尼去世后，公司决定继续进行明日世界的工程，华特的点子是建成明日社区的实验模型，尽管没人真正清楚会造出什么东西来。两个相互竞争的模型被推到一起，合成一个"它"——管理层鼓足勇气说这就是答案，让我们开始建设它吧。

当然，你也可以选择不做抉择，回到原点重新开始。这需要真正的勇气，因为抛弃一切从草稿开始会花费大把钞票。无论是做电影还是主题乐园，华特深谙此道——加勒比海盗景点在初期排练时

本来一切顺利,直到乘船这个主意浮出水面。建筑工地停工、设计重新修订,而且,正是因为有了这个重新来过的勇气,一个最伟大的主题公园景点诞生了。

当然,你最终可以选择无视我们提供的智慧,采用自己的方式!

梅尔·马姆伯格

剧作家,创意开发部

THE
IMAGINEERING
WAY

把梦想变成现实……
改变看法……
成功和失败……
兼顾最后期限并面对挑战……
与此同时让……

一千个球在空中飘荡

如果人们知道我为获得成功所付出的辛劳,我的成功就没那么精彩了。
——米开朗琪罗

(Figment:虚构,也是画中恐龙的名字;Pigment:颜料——译者注)

对成功的感悟

我从很小的时候就开始乱涂乱画。我的妈妈是水彩画爱好者,在我刚刚三岁时就给了我第一套颜料。我从没把自己当成艺术家,我总是给别人做礼物,所有孩子都那么做。

后来妈妈讲了一个关于我的一幅画的故事,是我用简洁的线条和大胆的蓝色,画在一大团漂亮的粉色漩涡之下。她还记得我自豪地展示给大家。"这是什么呀,宝贝?"她翻来覆去地边看边问。

四岁的我抬起下巴,带着愤怒,那是一个不被理解的天才的愤怒,把画摆正后反驳道:"这是一头走出浴缸的大象!"很快,这幅画就被嵌入画框,加上底垫,压上玻璃板,骄傲地挂在客厅里,让所有人看到。我的自信就此养成。

在生命的某些时刻,我们都曾为成功和掌握真理而奋斗。它是一个让我们变得更好的过程,就像芭蕾舞的把杆练习,如果你愿意练,最终也能掌握。多数从练习室出来的人会告诉你说"没有付出,就没有收获"。这类练习同样适用于心理的和情感的"肌肉群"——一个人的特性由它们塑造而成。

二十年前我曾有过一次经历，它永远地改变了我对优秀的看法和对成功的定义。那时我初来乍到，在南加利福尼亚州，没有家人，也没有一生的挚友。能在幻想工程公司工作让我喜不自胜，但是感觉孤独，漂泊无依。我在报纸上看到特殊奥林匹克运动会在洛杉矶体育场召集志愿者，于是报名前往。

他们让我开始工作，我的主要任务是监护一个参加百码赛跑的年轻女孩。和其他参加那天比赛的人一样，"佩妮"患有唐氏综合症——实际年龄十二岁，真实情况看上去小得多。这正是我从她身上学到的——关于真实。

有五个女孩参加比赛，她们都很紧张。每个人身边都有一个像我一样单独指派给她们的成年人，我们带领她们走到起跑架，并在等候发令枪时使她们镇静。在看台上，有三千到四千人，是她们的家人和粉丝。

开发令枪的家伙是南加利福尼亚州最令人惊叹的美男子，是当模特的材料，这个家伙的微笑和嗓音足以安抚一只受惊的老虎。姑娘们被迷住了。我们这些够资格参加正常比赛的人和这些参加特殊比赛的人一样，精神难以集中。

由于精神高度紧张，她们出现了几次起跑犯规。最后，"漂亮

的鲍勃"让五位选手放松下来,把起跑信号改成简洁的"砰"的一声响和"跑"同时施令。姑娘们起跑了,但是大约二十五码后,我的小选手在跑道中间停了下来,又回到起跑的位置。

与此同时,人群在欢呼呐喊。我跑向跑道开始喊道:"预备……跑!"她停滞不动,牢牢地待在那里,蹲伏在起跑点。其他人已经越过了终点线。这时观众看到这个女孩开始嚷道:"跑……跑……跑!"漂亮的鲍勃发现后,给了我一个疑问的眼神。我跑过去对她说,"亲爱的,跑呀。"她带着大大的微笑看着我说:"开枪后才有砰的一声响!"

我迅速跑向漂亮的鲍勃大喊道:"开枪!再开一枪!"然后,我急忙跑回到热切等待着的小运动员身边,看见鲍勃也跑进场地站在她旁边。我们三个一起喊道:"各就各位,预备,跑!"鲍勃打响发令枪,她再度起跑——二十五码后她又跑了回来。现在,我们终于明白她的想法了。

鲍勃和我与她再次并排(是并排站,而不是站在旁边——译者注)。观众在不绝于耳地呼喊:"跑……跑……跑……"我们大叫:"各就各位,预备,跑!"另一声枪响后,她起跑,二十五码后她再度跑了回来。这时,体育场里的每个人都被她的比赛吸引。鲍勃示意我拿着发令枪站在跑道里。他跑向终点线,把另一条巨大的缎

带系好——然后他跪在跑道正中，双臂张开——脸上大大的笑容正对着她。我举起了发令枪。

观众齐声喊道："各就各位，预备，跑！"我在"跑"字上开枪，她跑了出去，以从未有过的速度一路狂奔——冲过缎带跑向尖叫的观众。鲍勃在另一端接到她并朝天上扔去。她的笑容我永世难忘——那是一个狂喜时的合不拢嘴的笑容，面朝着天堂的方向，大喊："我赢了！"

整个体育场再也找不到一只不流泪的眼睛。因为她的话千真万确，这四千粉丝里没有一个人对此持有异议。

谈到力量。她单枪匹马地改变了每个人的看法——对于她自己而言——没有恶意，强迫，甚至 "受害人形象"的任何暗示。此前每个人认为的失败，现在认为是成功，仅仅因为我的漂亮的小运动员不接受其他选择。在我心里，这是对真理的真正理解。

凯伦 · 康纳利 · 阿米蒂奇

资深概念设计师，创意开发部

"足够好"
是任何伟大事物的
敌人。

> 克里斯·伦科
> 资深概念设计师,创意开发部

走那条人少的路,并完全清楚你这么做会带来的麻烦。

我声明,在我们所居住的这个程序化的世界,由一群有想象力的人——勇于冒险的人——打破常规,制定新规。记住,"亦步亦趋"(trend)这个词最后三个字母是"结束"(e-n-d)。

> 马蒂·斯科拉

幻想工程师——随时准备，心甘情愿

对于我来说，愿景——点子——总是自己冒出来，无论我在睡觉，还是沉浸在一个完全不同的兴趣里。

有创造力的想象会出现，它早晚会出现，它一定会出现，幻想工程师必须善于用文字或草图记录下来。点子得以幸存要靠意志力，离不开幻想工程师的"愿意"……

……愿意为有创造力的想象而战斗
……愿意忠于信用不放弃
……愿意保卫工具
……愿意成为创造力的守护神，在创造的快乐和市场的挑战之间进行的全面战争和冲突里，保卫创造力
……愿意在评价别人的同时被人评价
……愿意三番五次地推动边界推开障碍
……愿意接受大起大落
……愿意为改进并超越"足够好"而奋斗
……没有随时准备和心甘情愿的幻想工程师
……就没有幻想工程。

保罗·康斯托克
景观设计部总监

听到这个词：懂了

有位影视动画的相关人士曾注意到，任何项目都只有两个阶段："言之尚早"和"为时已晚"。在幻想工程公司里，每当我全情投入到创造性的工作时，这个观念总让我备受打击。

任何设计团队的主要挑战都是：从方案的最终成功里尽可能多地汲取信心，在设计过程中尽可能早地汲取信心。为了有信心，设计团队采用了各种手段，从写故事情节到画草图、画透视图、做模型，甚至采用计算机模拟技术来帮助"预视觉化"他们的方案。这么做的技巧是，让做出来的方案与游乐场所带来的真实感受越接近越好，否则出现问题就真的为时已晚了。

我们的项目无比复杂，需要太多不同学科的精诚合作，在设计过程初期，我们所面临的主要挑战就是怎么能收获到"我懂了"这个潜台词。在幻想工程公司，我们对"不明白你的不明白"有另外一个说法。这对于设计方案来说是一个代码，方案的成功需要时间、金钱和不同类型天才的共同努力，甚至连团队成员能提出恰当的问题也可算作是成功。"预视觉化"的工具是无价之宝，它能使得所有不同学科的人才把各自的知识和创造力，用有效的并有建设性的

方式带入到设计方案中来。换句话说，一个联合设计方案的成功关键是确保每个人都在为同一个方案工作。

另一个关键是信任。一个成功的设计团队必须营造出一个氛围，在这个氛围里，提出不同问题的人不仅不会感到不安，而且那些敢于挑战设想和揭露秘密的团队成员会受到奖励。无论一个设计方案从表面上看多么魅力无穷，如果其缺陷危害到创造意图，那么一个强大的设计团队越早意识到这个问题越好。

在"言之尚早"的阶段发觉问题是解决问题的大好机会，不会对核心方案造成无法弥补的伤害。在"为时已晚"的阶段发现项目存在的问题要么无法处理，要么昂贵无比。

这两个结局对设计团队和终端客户都是巨大损失。

巴里·布雷弗曼
副总裁，创意开发部

答案有时就在你面前

明日世界开园几个月前，演出灯光小组启动了在"地球号"太空船的巨大球体上的八十四盏外观灯——即时效果很明显，强烈的白光将球形构造夷为平面，彩化块也看不见了。解决方案就是用彩灯。但是应该用什么颜色呢？

几天来我们都能看到佛罗里达州的绚丽日落，这景色让每个人驻足欣赏。"地球号"太空船外面的锻铝材质可以映出这些令人惊艳不已的日落色彩。我意识到不可能做出比大自然展示出来的色彩更好的东西了。于是我把日落的色彩倒置过来——底下是黄色，混合入金色，然后是薰衣草色，淡蓝色，最后是夜空的深蓝色。

这个设计所呈现的结果是给几何形的实心球外表罩上了一件朦胧的色彩外衣——给明日世界的游客呈现了整夜的日落美景，这只是一个每天傍晚都出现在我面前的答案。

乔·菲尔扎塔
首席演出布景灯光设计师，演出布景灯光部

事无易成者。如果你没经历过偶尔的失败，一定是不够努力。失败通常是最棒的学习工具。

<div style="text-align:right">杰克·吉勒特
首席图像和效果设计师，图像及效果部</div>

三条准则：
- 我专家讨论，但是听取每个人的意见——他们也许对你所要研究的东西见多识广。
- 猿も木から落——一句日本谚语，意思是："就算猴子也会从树上掉下来。"我们都会犯错，我们应该从错误中学习，而不是沉溺于错误里。
- 没有演出好过糟糕的演出。

<div style="text-align:right">克里斯·博登
资深特效设计师，图像及效果部</div>

前瞻思维和反向感知

在为迪士尼乐园里的印第安纳琼斯探险世界设计高潮的一幕:当一块巨大滚石轰轰隆隆滚向我们时,我们想让骑乘设备突然倒退。

让骑乘设备在行进过程中倒退无法实现,因为这是不可能的——十八辆运载车沿着轨道同时向下运行,如果有一辆倒退,就会撞上后面那辆沿轨道前进的运载车。但是如果你乘坐过印第安纳琼斯探险车,你会知道你的运载车确实突然开始后退了。或许至少,你有后退的感受。

实际上你的车停了下来。是墙和天花板在移动,给你无法否认的后退的感觉。在生活里,你的大脑有这样的认知:小的东西在动,大的不动——所以,移动的一定是你的车,不是整个洞穴!感知是后天学习的产物,但常常出错。

那么这个效果奇佳的解决方案来自哪里呢?额,我们通常在真实的世界里寻求灵感,因为真实的世界才是最佳解决方案的发源地。那么在真实世界中,什么是印第安纳琼斯探险场面的对应物呢?

洗车处。加油站的自助洗车器上,你把车子开进去停好,成套的刷子和喷头在车顶和车边前前后后的摆动。我有一次坐在车里等候洗车,发现自己突然脚踩刹车片,因为我认为车正在向后退。并不是,车的换挡杆处于停车挡,开始移动的是洗车器。车子在移动这个感知把我彻底说服,尽管我清楚事实真相。

　　有时,在你为复杂问题寻找答案时,这答案却怎么都想不到,因为它被框进一个完全不同的情景里,毫无关联。所以,你得睁大眼睛,细看四周,最重要的是,把感知翻向其他方向,甚至倒退。

　　也许你会找到答案。

<div style="text-align:right">

托尼·巴克斯特

资深副总裁,创意开发部

</div>

在幻想工程工作之初,我的任务是设计一个小而有趣的百货店。就在我把这个小店弄得很不错的时候,这个项目被取消了。这让我悲痛欲绝。当然,我被调往另一个项目,一年来一切都很顺利——直到这个项目也被叫停。我是个祸根吗?后来我知道,碰上这种事的不止我一个,我肯定不是最后一个。我们的努力工作有时会被束之高阁,但是,幸运的是,我们可以用更好的东西添补空白,或者至少是新东西。我学会放手,继续前进。

艾普丽·萨凯
建筑设施设计师,建筑工程部

开始设计时,我们会列出清单,写出要做到一切。一旦清单完成,那些我们认为的会被建成的项目通常变成了完全不同的东西!

戴夫·麦克特尼
机械总工程师,演出布景/游乐设施工程部

三思而后行

了解未知的事情

有一天，在美丽的南加利福尼亚州，我在朋友家室外的院子里，坐在巨大的树荫下，呷着爽口的墨西哥啤酒……仿佛夏日无穷无尽。

朋友给我的啤酒里加了一片青柠，就是从那棵大树上摘下来的绿皮小柑橘。她说，这些青柠味道"独特"，也许是异国品种。我们再没多想，直到四个月后我的朋友冲进办公室告诉我，她的青柠树正在经历身份危机。那些绿色小水果实际上是非常小的橙子！

这个经历改变了朋友的生活。如果我们假定某些事是真实的——例如：那棵树是青柠树——那么接下来发生的事就会受这个假设影响。

如果某些东西不知道什么原因看起来不合时宜，保持开放的态度很有必要。相信你的直觉，它是接受任何挑战的最佳盟友。

 布鲁斯·沃恩

执行总监，研究开发部

幻想工程师克里斯·卡拉丁说过，传统问题的最佳解决办法是通过分析然后行动。相较而言，复杂问题的最佳解决办法是先行动起来然后分析。传统问题可以通过建模和优选解决。然而，复杂问题的最好解决方式是试验和迭代。

幻想工程师在面对复杂问题时，他们马上开始试验。既然要从错误中学习，那么为什么不尽早开始呢？

<div style="text-align:right">

肯·萨尔特

执行总监，系统工程部

</div>

我的工作最让人满意的部分就是看到游客的笑容，他们在我工作过的游乐场尽情享受。这份满足也许是我的最大动力，用长时间工作来确保项目取得成功。在任何学科或职业中，最有可能带一个人走向成功的是找到强大的动力。

<div style="text-align:right">

W. 约瑟夫·卡特

资深软件工程师，科学（计算）系统部

</div>

收益最大化

你得想出皆大欢喜的办法

与大多数产业一样,我们在建设项目时,屡屡遇到计划、预算和演出方面的权衡问题。

在幻想工程公司和主题乐园里,接受这类权衡问题会遭遇巨大抵制。双方都有权威人士不甘让步。他们不断督促设计师想出皆大欢喜的办法。

我很快意识到,权衡问题来自我们选择的解决方案,而不是我们正在解决的问题。于是,每当遇到权衡问题,我知道我们可以找到一个避免冲突的解决方案。总会有办法更快、更便宜、更好地实现目标。我们只要找到它。

重新考虑全盘计划、重新检查必需品,甚至回溯画板并不罕见,我们的目的是找到办法让大家皆大欢喜。

Jim 吉姆·亚什科尔

游乐设施控制组长,科学(计算)系统部、

演出布景 / 游乐设施工程部

想法的价值之三

点子和提倡

在头脑风暴会议上把点子抛洒出去是不够的。在开会时写出来是不够的。到处亮出素描画是不够的。

有时把点子渗透到别人的脑袋里需要费些功夫（特别是把别人的点子渗透到我的脑袋里）。在随意进出的房间、走廊、周边全部摆放上相关的素描画和参考资料，这招非常奏效。在这样的环境里，花时间研究这些内容并认真思考或举行特殊会谈更加自然。很多时候，点子出现了，人们有所反应，然后点子又消失不见。

尽管这么做可以传播这些点子，但是仍然稍嫌不足，除非有个点子可以自然而然地占据主导。一个点子需要被提倡才能幸存。相信直觉的人会想方设法使之继续，或者在恰到好处的时候使之复苏。

有时顶层人士会提供意见，但其他团队成员共同维持运作同样重要。这就是倡议和本能华丽登场的时刻。

为一个点子而战当然非常冒险。这与专业人士的那个理智超然的形象背道而驰。我们的工作是一种艺术——无论喜欢与否，我们都处在娱乐圈。游客花钱是为了娱乐。我们的产品必须包含关爱和热情，不能只是刻板冷酷的程序。

我的笔记："如果点子强劲有力，坚持并为之奋斗。"

点子分有层次

这是我赞成的观念之一。我坚信：一个故事，一个地方，主题公园里的一个游乐场，一个房间或一个图像都不可能只由一个点子构成。我认为那些过于简单的演出不足以娱乐观众。如今的游客，经验丰富，期望值更高。

把一个房间弄成录像厅，或者只放一个道具（无论多大），或只有一个角色，已经毫无意义。我们有太多理由不再这么做——通常是因为预算。一个主要的点子必须由多个次要元素支撑，它们的存在各有缘由。我听说有人担忧这么做容易分不清主次；如果做法正确并且点子足够强大，这种情况就不可能出现。

把点子分出层次对于一场演出来说好处多多，因为：

它有助于"慷慨地"展示场景，这非常重要，一次性的俗艳展示即使再显眼，看起来也很廉价——因为人们的价值意识极度敏锐。

它能从不同角度把故事信息发送回家：就像任何老师都会说的那样，人们接受事物的方式各有千秋。

它从广义上迫使我们思考演出的意义，并有助于获得更多的启示，这些启示源于演出之外的点子，而这些点子因为过于宏大而不在考虑范围内。

它有助于减少风险——一个单一的点子不能成为运转整个演出的唯一赌注。

它有助于多角度看问题。

我的笔记："即使主要理念已经存在，也应该不断找寻并补充更多点子使之有血有肉。在接下来的进程中，不要因为一件不得不做的事而陷入僵局，放弃一切。"

让大家知道你在哪里：

我认为：制造、交换以及建设点子的动态过程最为引人入胜。在参与的过程中，我们得以见到并充分利用人类的最佳能力。建成的每一个微不足道的部分都值得仔细推敲。

珍宝一闪而逝，消失在噪音和喧嚷之中。

我认为我们这类充满希望的人会自然而然地想到：渡过下一个难关之后会想出更好的办法。事实上，大多数时候，唯一清晰的结论是：即将出现的下一个解决方案最佳，它是我们还没发明出来的那个。

当然，我们同样需要相信，最好记住直觉带你去的第一个所在。游客对体验的反馈出于直觉和情绪——我们也需要善于利用这些反馈。

卢克·迈朗
资深概念设计师，创意开发部

点子需要花时间

需要花时间去检验一个点子是否值得继续。把各种各样的点子收罗到一起并全部检验——淘汰糟糕的，留下最棒的。

重要的是，给错误留出时间和空间，让我们从错误中学习。

给你的点子做个模型。先试一下，看看是否奏效。模型不必太复杂——尽量简单。通常，模型可以启发其他解决方案，点燃新火花，否则就没人能想出这些点子。

在点子完全成形之后就不要被其未来走势束缚——即使不能很快拥有完成项目所需全部资源，也不要觉得受限。把注意力放在现有资源上，你需要思索的是：该怎样把点子发展壮大，才能达到梦想成真的最终目标。充分利用现有资源——准备培植并利用其一切潜能。

幻想工程师

作为一个工程师,我的"顾客"千差万别——充满创造力的导演、制造人、建筑师以及游戏设备操作员——他们从不同的方向拉扯我。所以,一个棘手的工程问题看起来没救了。

我发现,与其跟各种点子抗衡,不如摘掉我的工程帽,扣上导演帽,从他们的角度处理问题。这个办法给我提供了一个无价视角,有时,那个没救的工程问题简直是小菜一碟。

<div style="text-align:right;">
克里斯·罗斯

电子工程师
</div>

处理好艺术思维与技术思维需要借助翻译。艺术家依据形状和颜色思考问题,而工程师依据数字和实物关系思考问题。所以搭档们必须想办法给这个沟通的缺口搭座桥,以使创造愿景变为现实——这样,两种思维方式才能共同参与最终的决策。

<div style="text-align:right;">
罗伯特·布朗森

首席工程师,剧场设计和制作部
</div>

烟雾和镜子

数年来，我学到很多知识，其中让我倚仗最多的是：了解并发扬自己的才能。记住，没人能做到无所不知，但是人人都能学习。就像人们说的：经验是最好的老师。

我从1979年开始在特效部门上班，与一个叫耶尔·格雷西的绅士一起工作。在我眼里，他才是特效艺术的真正鼻祖。从五十年前开始，他就用设计迷惑游客，这些设计沿用至今。

耶尔和我在幻想工程公司共用一间办公室，在各个项目之间我们会有一段停工期。耶尔吩咐我出去设计点东西。他不在乎设计什么，只想让我出去做设计。

我后来明白这是华特·迪士尼常对耶尔说的话——华特会开玩笑地威胁耶尔要把他锁到工作间里，直到发明了新东西才放他出来。

所以，本着相同的精神，我总是围绕着特效仪器做各种尝试，为了让设计奏效，我遇到过各种难题。耶尔偶尔会来模型区看看，看到我因为不能在设计中解决某个难题而垂头丧气，他一言不发，

只是笑笑就回办公室了。

看了我几次又笑过几次后,他终于看着我说:"盖瑞,五十年代我曾设计过同样的东西,遇到过同样的问题。我也是这么解决问题的。"这时,我学到一个真正宝贵的经验——它来自一个人,此人知道自己在说什么,你所有的体验都是通过探索、学习和失败获得。

像华特一样,耶尔知道如何让人们通过获取经验来增强才能。一个人今日的错误会成就他们明天的力量。

Gary 盖瑞·鲍威尔
资深首席特效设计师,图像及效果部

如果有人说"你不能那么做",我们的回答是:"哦,是吗?走着瞧!"

克里斯·卡拉丁
副总裁,首席建筑师

让我高兴的是,我们不知道我们正在做的事很难完成!

鲍勃·格尔
元老级幻想工程师

在 R&D(研究开发部),我们常常被要求发明一些从没做过的东西。我们着手进行的每项研究都抱着这样的态度:我们寻找的东西就在某个地方——我们只需要找到它。完成不可能完成的任务,第一步是相信它。

安·惠洛克
研究专员,信息资源中心

答案有时很明显，但是解决方案不然

幻想工程公司是一个娱乐公司，而非工程公司。对于工程师来说，这有点复杂。工程师毕生所学的是以最有效的方式进行建设；形式服从功能，有条不紊，合乎逻辑。工程师用工程术语表达自己。

在幻想工程工作中，创造一个迪士尼乐园需要一大群形形色色的天才，可以列成130个学科的清单。大多数人不是工程师。使用工程术语给项目组解释一个观点，常常得到一个礼貌而空洞的干瞪眼。我发现最有效的沟通方式是：仔细观察需要进行交流的那个领域的沟通方式，然后尽量修改我的互动方式，这样他们才能理解我的观点。

在位于加利福尼亚州的迪士尼冒险乐园里，在灰熊河水上漂流游乐场的设计初期，团队成员一直在商量：能容纳这个骑乘项目的假山应该有多大。节目制作人偏爱一座高山，可以做为公园的视觉标识。工程经理偏爱一座小一些的假山，因为岩石的制作和外观十分烧钱。我希望做一个大小合适的假山，水流能正常流动；节目制作人和工程经理的观点都不符合物理规律。

我本可以这样为自己辩护:"鉴于糙率系数、波谷水力半径、比工曲线以及非棱柱体明渠的液压和能级管线,我认为超临界流态和亚临界流态必须折中处理,除非假山的比例正确无误。"其他人必然干瞪眼。我决定用非技术性的视觉化手段取而代之。

于是我建了一个活动水槽模型,可以展示明渠水流的原理,以及缺陷——那是不考虑适当高度的必然结果。模型长达 12 英尺,由 2 英寸 X4 英寸的木料、一些塑料洗衣盆和一些塑料管搭建而成。加上点蓝色食用色素以更好展示水流,但是不断有人说我加的是马桶清洁剂。

我给这个名为"给非工程师看的明渠水流"的展示进行了大肆宣传。成功演示了没有适当高度会发生的一切糟糕事件。看完后,团队成员甚至理解了"水跃现象"和"超临界流",因为他们可以亲眼见到并亲手摸到它们。最终我得以说服队友:只有尺寸恰到好处的假山才是我们的真正需要。

但是,还有一个更大的挑战是这个游乐项目在乐园里的安放位置。工程师建议把水上骑乘设备放在乐园的外缘。这样就可以把所有的,比如大水泵类发出噪音的设备、大型管道这样的丑八怪以及大型蓄水池"房子背面"这样的必备设备,安置在远离游客的视野

之外。而我们有创造力的设计师却另辟蹊径；他们把灰熊山看作是标志，想要放置在乐园中央。这不是正确首选！

解决水泵的噪音问题相当简单，可以完全浸入水底，丑陋的管道可以埋在地下。但是面对巨大的蓄水池，问题来了。或许有其他不必真正解决问题的人愿意把这当成一个"机会"。

问题是：主题乐园的空地有限——而且，这个非常不受欢迎的点子需要购买昂贵材料建造蓄水池，材料数量也相当可观。

关于在哪里安置蓄水池的问题上，我们考虑了几十个变动方案。突然，有个人看着乐园的地图——我们看了几个月的同一幅地图——强调说："乐园长廊区这儿已经有个大湖了——为什么不能当成蓄水池？"

答案一直在我们面前，在钉到墙上的大地图上。但是答案仍不是解决方案——有一个巨大的遗留问题，有关视觉和主题的问题。骑乘设备在早晨开始运行，水被水泵泵出蓄水池灌进假山，直到设备灌满，这会让蓄水池的表面水位下降 2.5 英尺……湖水却不能下降（特别是湖水的部分区域）。

以正宗的幻想工程团队做事方式，创意小组想出了一流解决方案：把用于蓄水池的那部分湖布置成乐园主题蓄潮池，池里的水位每天自然变化几英尺！同心协力下，我们把一个累赘改造成一个令人惊奇的展品。

狂热追求那些夸大其词的点子容易陷入困境，不要忽略那个朴素、简单、就摆在面前的办法。加入少许团队协作和几个不同视角，就能得到所有人都在寻求的一流解决方案。

马克·萨姆纳
技术总监，演出布景 / 游乐设施工程部

有时需要淹死一个副总裁

在华特迪士尼的幻想工程公司，解决问题是一个必要且重要的能力。

这个能力应用在工程的"测试和调整"阶段格外适合。因为在这个阶段，为演出和游乐设备所设计完成的复杂技术会整合在一起，启动第一次运行。

组成一个游乐系统的各个原件如期运转，以及系统测试和调整工作进展顺利，这些情况极为罕见。大多数情况下，辅助系统会失灵；辅助系统问题解决后，会发现更多的基础问题。这就好比为了更好驾驶，你给汽车安上一只宽一点的轮胎，却发现：一转动方向盘，新轮胎就会撞上挡泥板。呃！

我在"测试和调整"阶段用到的技巧叫作"每样东西——无时无刻"。意思是，遇到难题，安排不同的团队用不一样的方式解决，不解决完毕不能停工。一个办法失败了，就马上尝试用另一个。所有解决办法都奏效，就选最好的那个。如果都不能解决问题，你就必须更加努力找到一套全新的潜在方案然后再做尝试。

在"测试和调整"阶段,采用"每样东西——无时无刻"技巧的最佳范例是在迪士尼乐园的冒险山(激流勇进)项目。我们在游乐项目的一个叫"下冲落水"点处竭尽全力解决这个问题。该下冲落水点处于骑乘设备的中段,是小船(依主题设计成一段中空的木材的样子)的过渡地带,从水上漂浮的状态向前过渡到一个干爽的过山车类型的轨道上,然后再度入水,在余下的航程一直漂到终点。这个区域的轨道设计成:前段的角度向下倾斜,木船在下落过程中获得加速度。大约到半路,轨道向上升起至起点的高度,这样可以把木船的速度调整为常态。开始时一切顺利,只是木船在下冲落水后的终点处速度过快。

过快的速度实际上让航程乐趣更多——但是,在下冲落水的终点是一个右急转弯,这时木船就会撞到墙上。这个结果让航程十分不堪,但是如果向左转弯就会毁掉木船(更别提里面的游客了)。采用"每样东西——无时无刻"这个技巧的时刻到了。

一个团队的任务是"装修"右急转弯,消减弯度,这样就能让木船在更高的速度下转弯。这是一个相对简单的任务,因为水面比木船宽太多,我们可以安装更多的轨道来增加弯曲半径。最初的轨道模型测试结果令人欢欣鼓舞。

另一个团队可以采用任何可行的方式减慢小船的速度。一开始他们毫无进展直到有人想到一个好主意：可以做成像我们减慢马特洪峰大雪橇的速度那样，在终点减慢木船的速度——在落水点的底部让木船冲进一个浅水池。我们有足够的水，每条木船通过水池后，再度注满水池不是难题。

尽管已经是傍晚时分，这个办法仍然让我们兴奋不已。下冲落水轨道被一个水泥坑围在正中，底下是一个排水沟，可以排出跟木船一起掉落的废水。把排水沟堵上，在水泥坑里灌满航道水，就成了一个浅水池。但是水深多少呢？给空木船和装满游客的木船减速，水池里的蓄水量必须两全其美。测试开始时，我们用的是空木船，打算瞧瞧这个主意的优点。

第一次检验这个理念时，我们把坑里装上足够的水，轨道的最低点低于水平面两英寸。这样，下冲的木船将会把两英寸厚度的水面一劈为二。我们发出了第一条测试木船，焦急地等待着它到达下冲落水点。结果让人垂头丧气——木船飞越水面，毫不减速地硬生生撞到墙上。很明显，需要更多水。

我们把水平面增高大约八英寸。打算确保木船速率减少并增加相应水位。我们各自就位观察测试，并让他们发出另一条木船。

在最终测试前来到现场的，还有两位幻想工程公司的资深创意总监，他们对工程师团队的测验毫不知情——二人都想试玩。团队的操作员尊重他们的意愿，在发送测试木船之前让这俩倒霉蛋坐了进去。

在下冲落水点，木船一下扎进八英寸深的水里，效果惊心动魄。木船立刻减速并激起一道水墙，水花四溅。一个浪头跃过船头扑进乘客舱，乘客立刻被淋成了落汤鸡。然后木船沿轨道上行，离开下落点，但是因为它的速度锐减（这时里面灌进太多水），在接下来的上山航程里，冲顶动力不足。于是它向后退回水池，又激起一道巨大水墙，水浪再度扑进船舱——这次是船尾。

就这样，小船前前后后在水池里游来荡去好几次——每次都拍击出一道巨大水墙——在最后停稳时，两位乘客完全湿透，怒气冲天。工程队当场宣布测试失败，整晚做的一切都没有成功的迹象。我们没给任何人问问题的机会，仓皇逃窜出测试现场。第二天，曲线型

模型导轨被永久装配成直行轨道。

几个月后冒险山（激流勇进）项目成功对公众开放，成为迪士尼乐园最受欢迎的游乐项目之一。

哦，那两位创意总裁后来总算晾干了。

唐·希尔森
技术副总裁，演出布景/游乐设施工程部

查克·巴鲁

概念设计师，创意开发部

坐在浴盆里时，你试没试过去拿块肥皂？如果你抓得过快，它就从手里蹦出来。但是如果慢慢接近……从下面伸手……你就能一下子拿起来。

是什么让你屈服？

是什么让你怦然心动，是什么让你欢欣鼓舞，是什么让你热情洋溢，是什么让你占据优势，是什么让你保持状态，是什么让你说出：活着真好？

十年前，我为巴黎迪士尼做景观设计，站在甜菜地里，淤泥没过脚踝，突然，我顿悟了。我意识到自己处于职业的最佳时期，我可以承受并调教那些让我"屈服"的脑内啡。为了维持创造力的勃勃生机，我需要养成一个设计理念，这将使我在设计方面的眼界和想法充满新意，具有挑战性。

于是我制订了一系列指导方案：改善前一个设计、承担设计风险、引领设计朝着让我"不舒服"的方向走、与期望值脱离、避开最小阻力之捷径并尽力让我的设计超越我的能力。

为承受"屈服"的激励，你需要不留余力。让我彻夜未眠的问题是去哪找到设计灵感？是什么影响我创造出一个精心策划、执行良好的设计？

在我早期的职业生涯里，我保存了一个文档，没有取名、不引人注意，却装满了不同寻常、趣味盎然的剪报。它们之间唯一的关联就是能引起我的兴趣。它们体现了许多设计规则和方法，从根本上展示同样的创造力工具：形状、形式、材质、规模和颜色。它们就是我的灵感之源。

绘画未必总是拿着画笔和画板。颜料的共同特性不外乎是一堆颜色的组合。对于景观建筑而言，"绘画"可以是多彩草坪的选择或是盛开花朵的摆放。

超越眼前的一切向远看、体会言外之意、为了个人的荣耀和进步而奋斗、挑战自己并且挑战极限。养育尤其是要保护那些"让你屈服的事物"。

贝基·毕肖普
景观建筑师

我有意寻找想入非非和轻率愚蠢的点子，看看它们是否有潜力。在跟一个小贩讨论我的应用时，他说，"哦，对，你用像这样的材料"。我通常会失去兴趣。用人人都知道的应用毫无意义。但是如果小贩说："哦，不，没人那么做过……"我会无比兴奋，因为我找到了金矿。

马克·胡贝尔
技术人员，研究开发部

引导你的热情，获得你要的效果。永远全力以赴你就不会后悔。毫不迟疑地传授知识。

约翰·马泽拉
演出制作人，创意开发部

不要做太大的项目，因为如果失败了就没办法藏进抽屉里。

墨守成规更简单舒适，除非你来我们的主题公园玩一回，没人喜欢一遍又一遍地老生常谈。

最后期限以及没有最后期限——有时我不必担心某些事在什么时候完成，有时我需要一个最后期限。

我需要放松，我需要疯狂工作，我需要井然有序，我需要杂乱无章。

有时我相信直觉，过于井然有序的事会让我有点不适应。

你有时需要杂乱无章，这能迫使你转错弯，你就看看能到哪里去！

克里斯·伦科

很久以前,有个小镇名叫贝尔维乐。

这个圣诞节,孩子们一致决定要泰迪熊当礼物(只有孩子干得出来)。

圣诞老人立刻让他的两个泰迪熊制造厂努力生产（我的意思是精灵什么都不会）。

其中一个制造厂开了一个大会……

……第二天跟圣诞老人要求更长时间和更多钱。

同时，另一个公司开始生产……

"嗯……现在我们该做什么？我们还有多少时间？"他们问。

然后他们立刻投入工作，做出他们所能做出的最好的泰迪熊。

额,那一天到了。

当太阳升起在贝尔维乐镇时……"哇!哇!"是什么声音?

声音来自孩子们,他们拿到的泰迪熊是……

由"非常昂贵且推迟交货公司"制造的。

"耶!耶!"是的,声音来自孩子们,他们拿到的泰迪熊是由"精明又高效公司"制造的。

正是他们想要的。

对于你们那些仍然不明白我的小故事是关于什么的——额,是这样的……

你看,某个东西不是因为昂贵或漂亮就很特别……

不,它实际上非常简单。重要的是点子。它够好吗?有趣吗?我可以得到它吗?就这么简单。

哦,为了满足你的好奇心,圣诞老人跟"非常昂贵"公司老板好好谈了一次话,然后……

……他现在在佛罗里达州卖汽车零件。

乔治·斯克里布纳

首席创意执行,主题乐园制造部

**THE
IMAGINEERING
WAY**

遵循你的梦想……
锻炼你的本领……
抓住机遇并拥有它。

从梦想家到实干家

对我来说,成为幻想工程师的关键在于让我身体里的那个孩子说了算。我不打算让他走,因为他总是在寻找快乐,也让我靠近。

从孩子的角度开始幻想工作

下面是几条我最喜欢的"小孩式建议"……

不断探索

孩子们非常乐意探索无尽的可能。任何事物都有创意潜力。

寻找奇迹

孩子们注意到比如蝴蝶、海胆和肥皂泡泡,并能在里面发现奇迹。你能吗?

加强联系

孩子们有办法把看上去毫不相干的东西结合起来——这样就有了新点子。这帮助大脑从不同方面领会关系的意义，并对新联系敞开心扉。

换帽子

孩子们在假扮消防队员或公主的时候非常有天赋。你把自己放在不同位置，就能获得全新视角。

允许自己做梦

孩子们花费大量时间想象各种各样、千奇百怪、奇妙无穷的东西。这为你的大脑打开一个充满可能性的新世界。

打破常规

孩子们改变界限，增加玩伴，或变动得分规则。这给大脑提供了有创造力的选择。

不被束缚不被评价地玩耍

作为成年人，我们被教育成严格的批评家，主要针对任何不切实际或轻浮冒失的举动。而孩子们却一成不变地做出不切实际或轻浮冒失的举动。尽情地玩耍才能让漫无边际的想法不被评价约束。

变得好玩！

我的座右铭是："如果无趣——就不要做"。孩子们理解幽默和玩笑的价值。伟大的点子会在快乐和荒谬的气氛下生机勃勃。

乔·兰兹瑟罗
创意副总裁，创意开发部

从梦想家变成实干家的十大品质

1. **保持清晰的视野。**

清楚你要去的地方——为了让其他人跟上,带张路线图。

2. **乐观——这会更有趣!**

你可以乐观但不要盲目。跟乐观主义者在一起要比跟悲观主义者在一起有趣得多。

3. **让好奇心成为你的搜索引擎。**

如果不停止搜索和学习,你会惊奇地发现,你能找到或遇到许多有趣的人和事。

4. **自信——忠于己见。**

如果你已经做完全部准备工作并准备启动项目,对你的团队和你自己要有信心。

5. **赞美创造力。**

有创意的想法产生的地方,会让你惊讶不已,如果你牢记:没有任何一个主意——无论它听上去多"愚蠢"——是"糟糕"的主意。不要置之不理;要赞美差异。

6. **用讲故事的方式让听众参与进来**。

在迪士尼乐园，我们的交流方式多种多样。我们用垃圾桶和颜色以及戏服讲故事。我们用视觉素养进行交流——那些与想法、主题或故事相矛盾的情节必须淘汰。

7. **站在游客的立场**。

在迪士尼乐园，我们没有"顾客"——每个人都是我们的宾客。在电脑模拟和虚拟实境的今天，在第一辆推土机到达建设工地之前，我们就能利用电脑里的模拟工具，走进虚构的建筑物。在虚构的建筑物建成之后，我们可以穿上游客的虚拟鞋，使用这些模拟工具，这样你就可以理解哪里做得不对——和哪里做得对！

8. **组织好人潮的流动和思维的流动**。

我和同事们总是被设计师引起的烦恼所困扰，他们从不"担心细节"——这些细节主要是关于购买者如何使用他们的创造物。早年间，华特·迪士尼把设计师送到迪士尼乐园，在这里研究人们是怎么走路的——用了这个办法，他铺出了所有的人行道和通道。

9. **避免超载——一次只讲一个故事**。

"下载"这个词在字典里出现之前，在我们跟朋友"倾诉"时，恨不得一吐为快把所有事情全部讲出来，并希望他们理解，这种迫切的心情常常让我们无法忍耐。但是真正意义上的交流是懂得"适可而止"！ 避免超载——一次只讲一个故事。

10. 抓住机会。

记住华特·迪士尼的话——"现在我已经做了祖父并上了年纪，我希望我永不忘记你得跟上游行队伍。你要乐于抓住机会。"

马蒂·斯科拉
副主席、首席幻想执行官

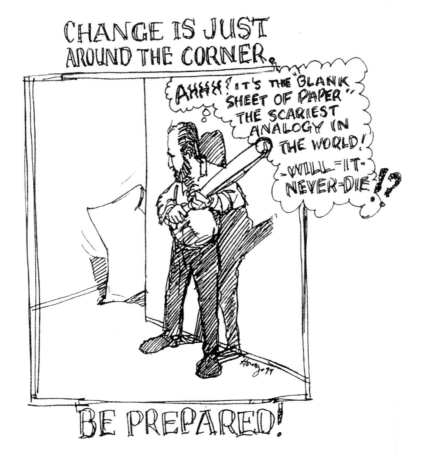

(改变即将来临!
啊!它就是那张"白纸",世界上最可怕的比喻!
它永不死去吗?
做好准备!)

约翰·霍尔尼

概念设计师